不悠哉的農村日記

三日捲子

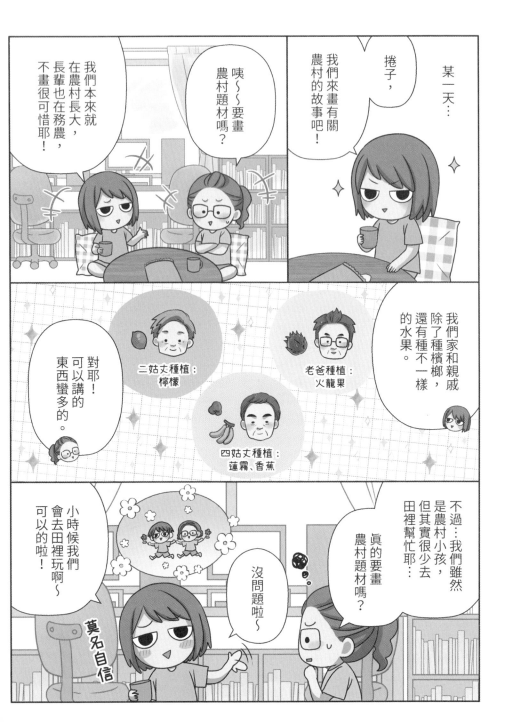

2

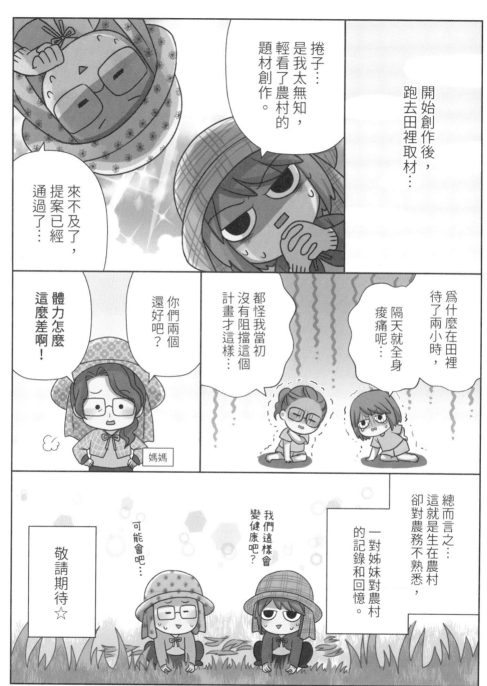

※絕對不是專業介紹農業的圖文書!!

目錄

爸爸

上班族兼務農，
種植檳榔多年，
前幾年開始種紅龍果。

媽媽

家庭主婦，
平日也會務農。

捲子

三日

一對姊妹。
自由工作繪者。
往返老家，
紀錄創作圖文書。

二姑丈&二姑姑

工人退休。
種植檳榔、檸檬。

四姑丈&四姑姑

農夫。
多年種植檳榔、蓮霧、
香蕉、芒果等作物。

哥哥

姐姐

1章

從零開始種紅龍果

邊種邊學到自產自銷

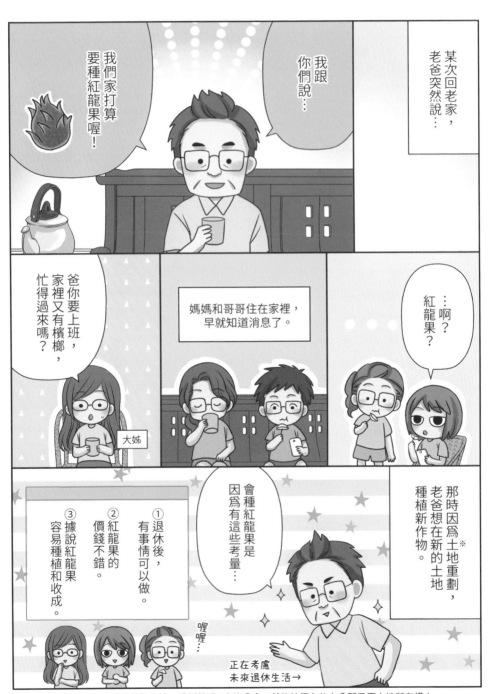

某次回老家，老爸突然說⋯

我跟你們說⋯

我們家打算要種紅龍果喔！

爸你要上班，家裡又有檳榔，忙得過來嗎？

媽媽和哥哥住在家裡，早就知道消息了。

⋯啊？紅龍果？

大姊

那時因為土地重劃※，老爸想在新的土地種植新作物。

會種紅龍果是因為有這些考量⋯

① 退休後，有事情可以做。
② 紅龍果的價錢不錯。
③ 據說紅龍果容易種植和收成。

喔喔⋯

正在考慮未來退休生活→

※在一定區域內，將零碎不整的土地，重新整理、交換分合，然後按原有位次分配予原土地所有權人。

8

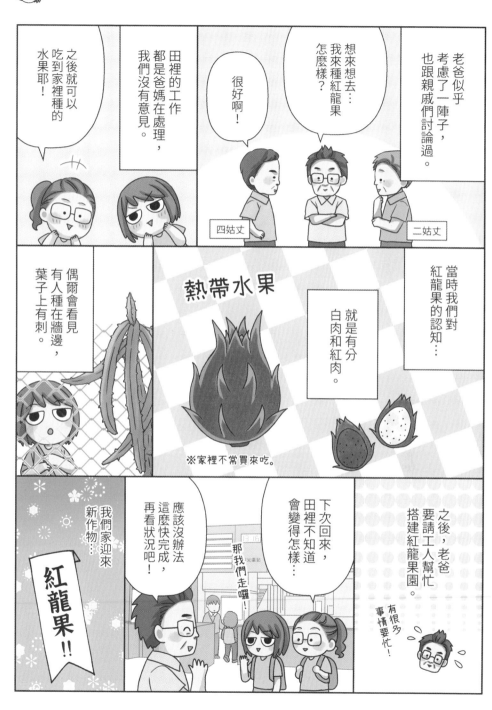

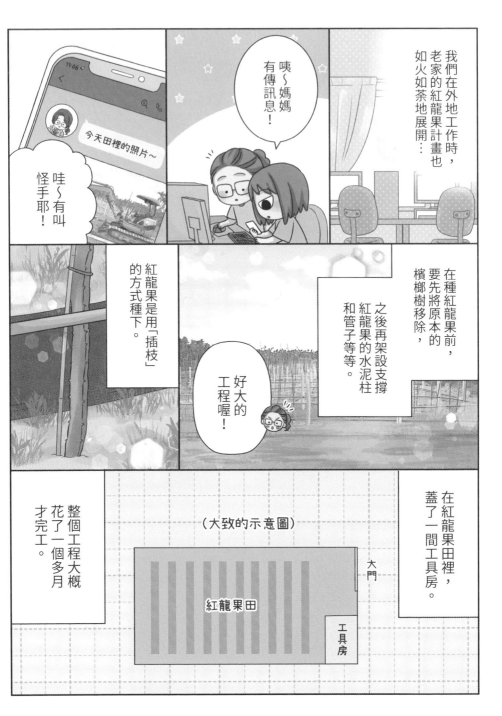

我們在外地工作時，老家的紅龍果計畫也如火如荼地展開…

咦～媽媽有傳訊息！

今天田裡的照片～

哇～有叫怪手耶！

在種紅龍果前，要先將原本的檳榔樹移除，

之後再架設支撐紅龍果的水泥柱和管子等等。

紅龍果是用「插枝」的方式種下。

好大的工程喔！

在紅龍果田裡，蓋了一間工具房。

整個工程大概花了一個多月才完工。

（大致的示意圖）

紅龍果田

大門

工具房

10

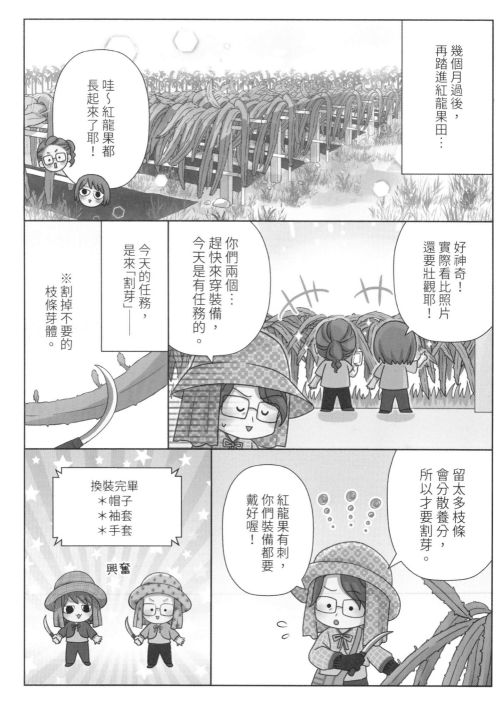

幾個月過後，
再踏進紅龍果田…

哇～紅龍果都
長起來了耶！

好神奇！
實際看比照片
還要壯觀耶！

你們兩個…
趕快來穿裝備，
今天是有任務的。

今天的任務，
是來「割芽」──

※割掉不要的
枝條芽體。

留太多枝條
會分散養分，
所以才要割芽。

紅龍果有刺，
你們裝備都要
戴好喔！

換裝完畢
＊帽子
＊袖套
＊手套

興奮

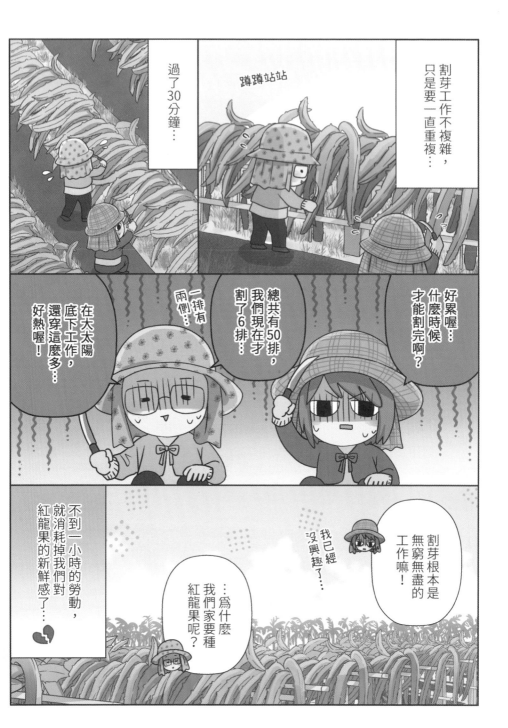

割芽工作不複雜，只是要一直重複…

過了30分鐘…

蹲蹲站站

好累喔…什麼時候才能割完啊？

總共有50排，我們現在才割了6排…

一排有兩側…

在大太陽底下工作，還穿這麼多…好熱喔！

割芽根本是無窮無盡的工作嘛！

我已經沒興趣了…

…為什麼我們家要種紅龍果呢？

不到一小時的勞動，就消耗掉我們對紅龍果的新鮮感了…

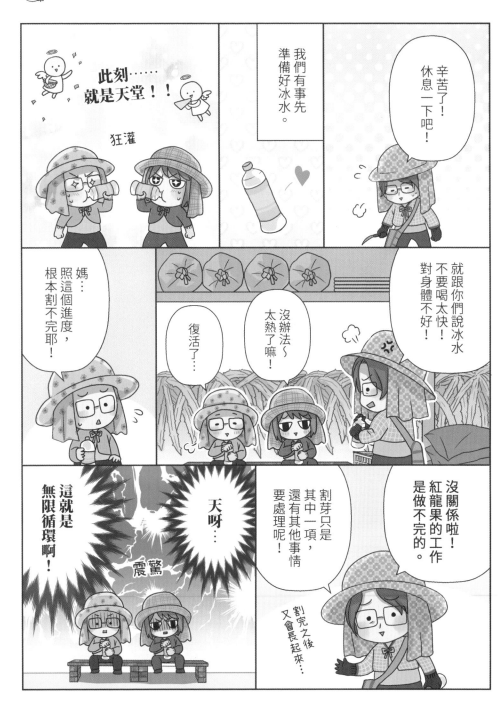

14

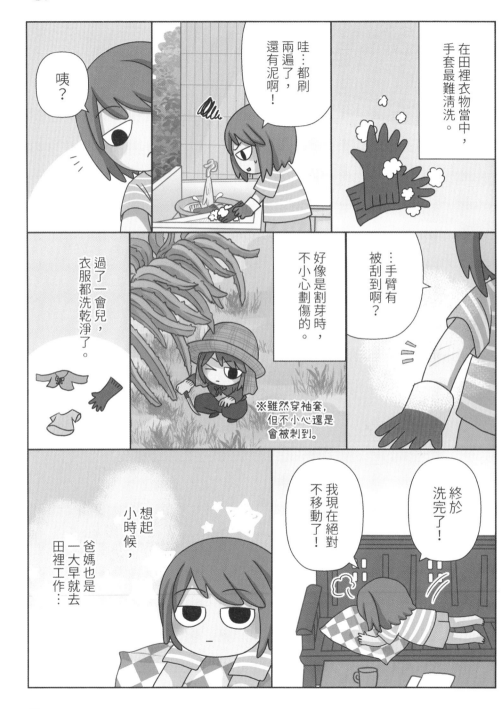

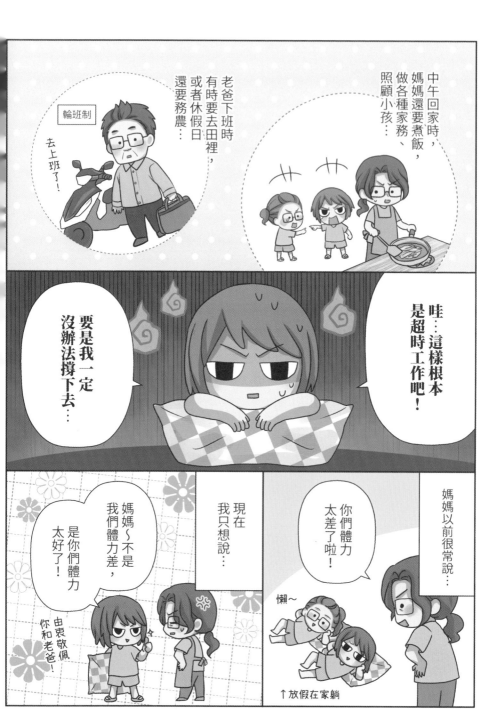

中午回家時，媽媽還要煮飯，做各種家務、照顧小孩…

輪班制

去上班了！

老爸下班時有時要去田裡，或者休假日還要務農…

哇…這樣根本是超時工作吧！

要是我一定沒辦法撐下去…

媽媽以前很常說…

你們體力太差了啦！

懶～

↑放假在家躺

現在我只想說…

媽媽～不是我們體力差，是你們體力太好了！

由衷敬佩你和老爸！

16

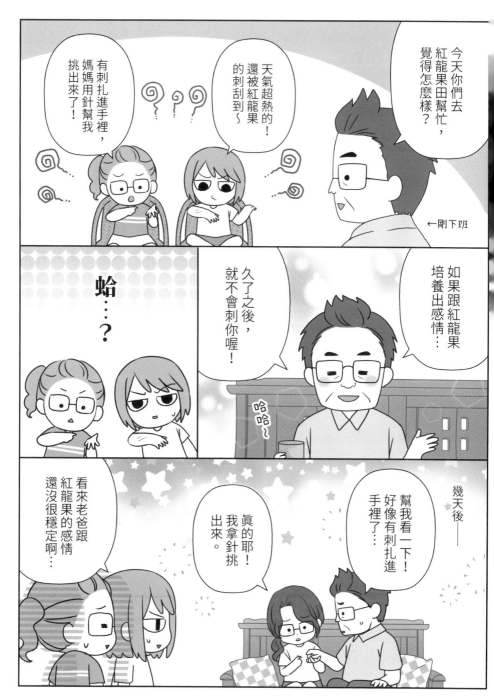

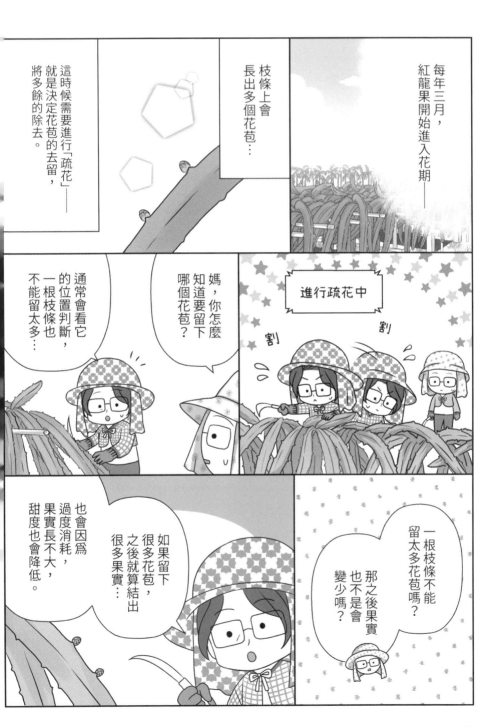

每年三月，紅龍果開始進入花期——

枝條上會長出多個花苞…

這時候需要進行「疏花」——就是決定花苞的去留，將多餘的除去。

進行疏花中

割 割

媽，你怎麼知道要留下哪個花苞？

通常會看它的位置判斷，一根枝條也不能留太多…

一根枝條不能留太多花苞嗎？

那之後果實也不是會變少嗎？

如果留下很多花苞，之後就算結出很多果實…

也會因為過度消耗，果實長不大，甜度也會降低。

18

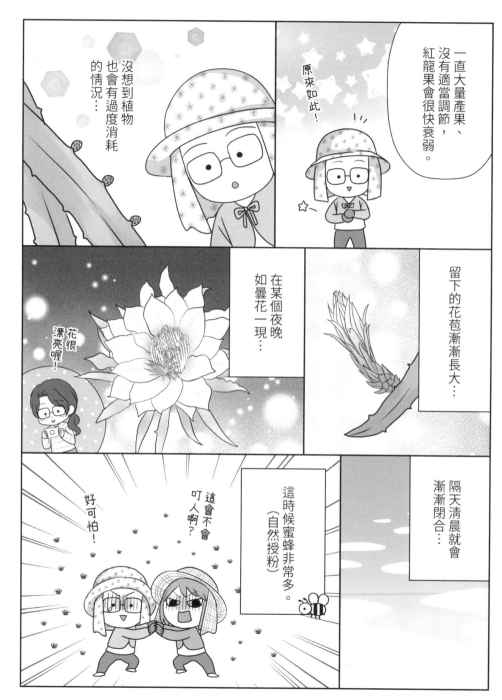

沒想到植物
也會有過度消耗
的情況…

原來如此！

一直大量產果、
沒有適當調節，
紅龍果會很快衰弱。

在某個夜晚
如曇花一現…

花很
漂亮喔！

留下的花苞漸漸長大…

好可怕！

這會不會
叮人啊？

這時候蜜蜂非常多。
（自然授粉）

隔天清晨就會
漸漸閉合…

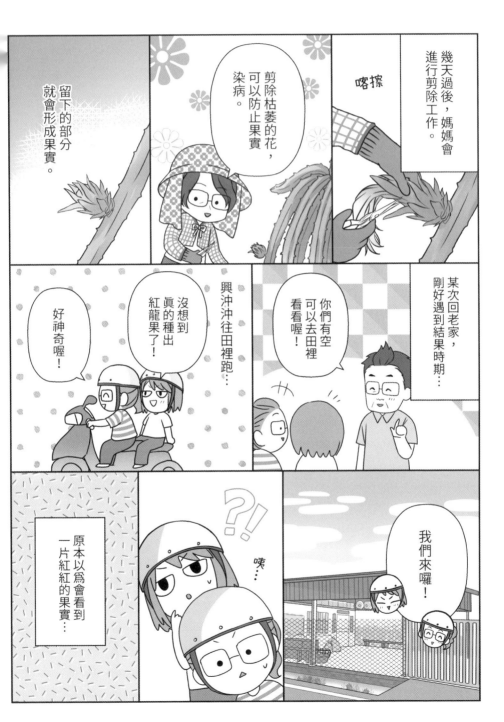

喀擦

幾天過後，媽媽會進行剪除工作。

剪除枯萎的花，可以防止果實染病。

留下的部分就會形成果實。

某次回老家，剛好遇到結果時期⋯

你們有空可以去田裡看看喔！

興沖沖往田裡跑⋯

沒想到真的種出紅龍果了！

好神奇喔！

原本以為會看到一片紅紅的果實⋯

咦⋯

我們來囉！

※套袋：農業上為了防止病蟲害和鳥害等等，以紙製或塑膠製的袋子，套於果實上。

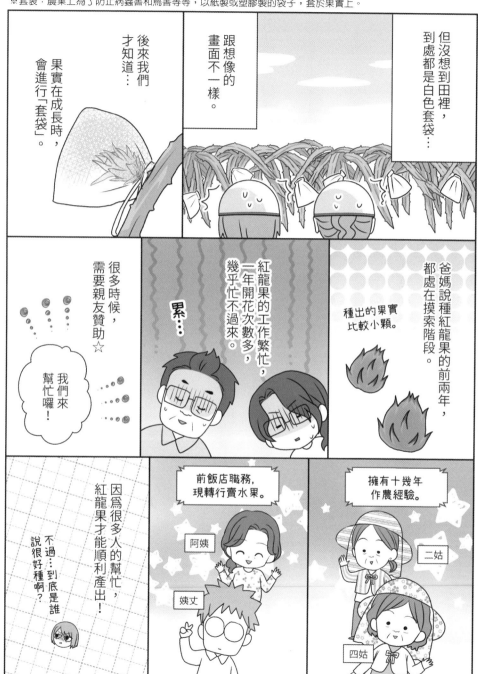

但沒想到田裡，到處都是白色套袋…

跟想像的畫面不一樣。

後來我們才知道…果實在成長時，會進行「套袋」。

爸媽說種紅龍果的前兩年，都處在摸索階段。

種出的果實比較小顆。

紅龍果的工作繁忙，一年開花次數多，幾乎忙不過來。

累…

很多時候，需要親友贊助☆

我們來幫忙囉！

因為很多人的幫忙，紅龍果才能順利產出！

不過…到底是誰說很好種啊？

前飯店職務，現轉行賣水果。

阿姨

姨丈

擁有十幾年作農經驗。

二姑

四姑

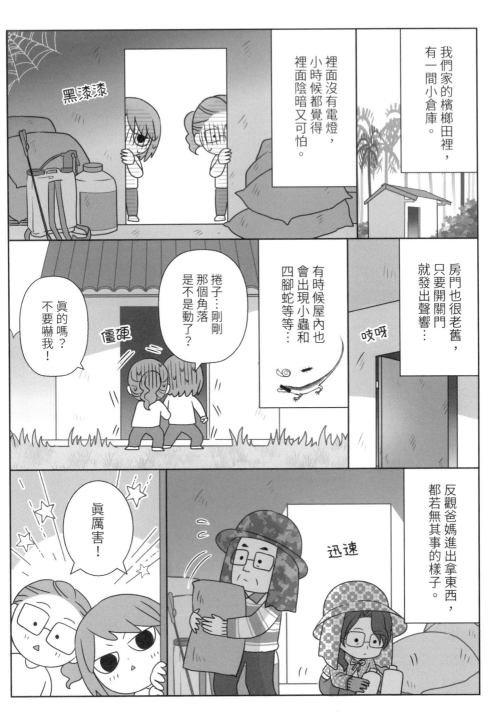

黑漆漆

我們家的檳榔田裡，有一間小倉庫。

裡面沒有電燈，小時候都覺得裡面陰暗又可怕。

房門也很老舊，只要開關門就發出聲響…

吱呀

有時候屋內也會出現小蟲和四腳蛇等等…

僵硬

捲子…剛剛那個角落是不是動了？

真的嗎？不要嚇我！

反觀爸媽進出拿東西，都若無其事的樣子。

迅速

真厲害！

22

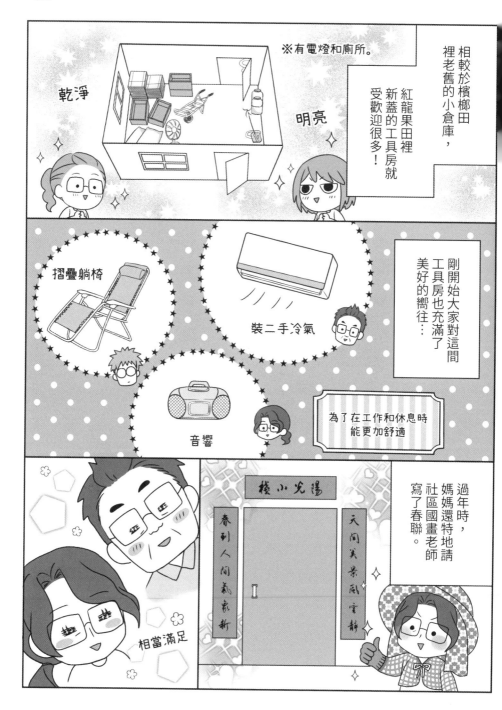

相較於檳榔田裡老舊的小倉庫，紅龍果田裡新蓋的工具房就受歡迎很多！

※有電燈和廁所。

乾淨

明亮

剛開始大家對這間工具房也充滿了美好的嚮往…

摺疊躺椅

裝二手冷氣

音響

為了在工作和休息時能更加舒適

過年時，媽媽還特地請社區國畫老師寫了春聯。

檳小光陽

春到人間氣象新

元間美景同寧靜

相當滿足

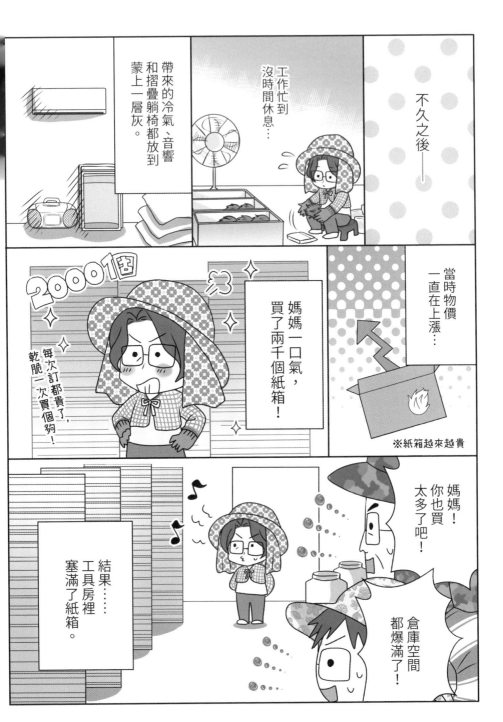

不久之後──

帶來的冷氣、音響和摺疊躺椅都放到蒙上一層灰。

工作忙到沒時間休息⋯

當時物價一直在上漲⋯

※紙箱越來越貴

20001個

乾脆一次買個夠！

每次訂都貴了，

媽媽一口氣，買了兩千個紙箱！

媽媽！你也買太多了吧！

倉庫空間都爆滿了！

結果⋯⋯工具房裡塞滿了紙箱。

24

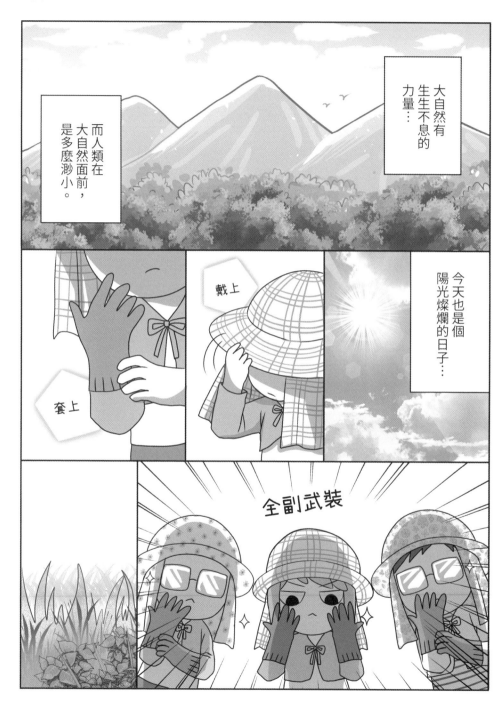

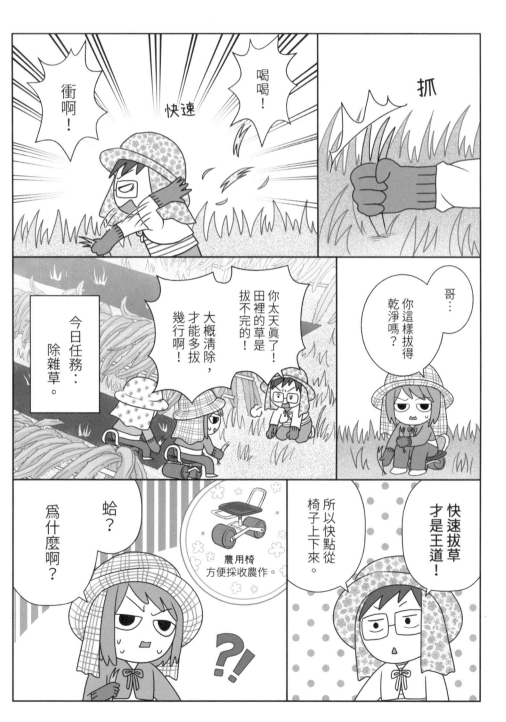

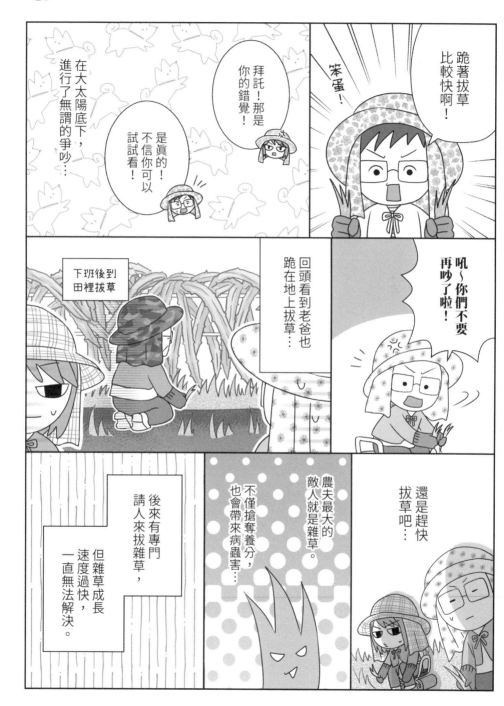

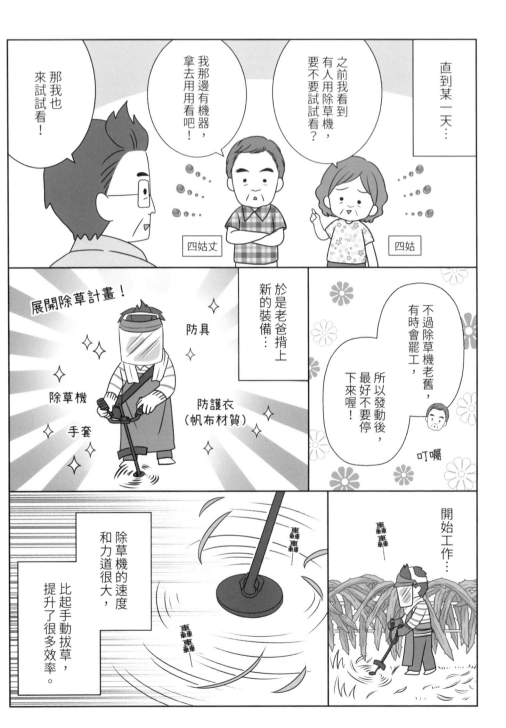

直到某一天…

之前我看到有人用除草機，要不要試試看？

我那邊有機器，拿去用用看吧！

那我也來試試看！

四姑丈

四姑

於是老爸揹上新的裝備…

展開除草計畫！

防具

除草機

手套

防護衣（帆布材質）

不過除草機老舊，有時會罷工，所以發動後，最好不要停下來喔！

叮嚀

開始工作…

轟轟轟

轟轟轟

轟轟轟

除草機的速度和力道很大，比起手動拔草，提升了很多效率。

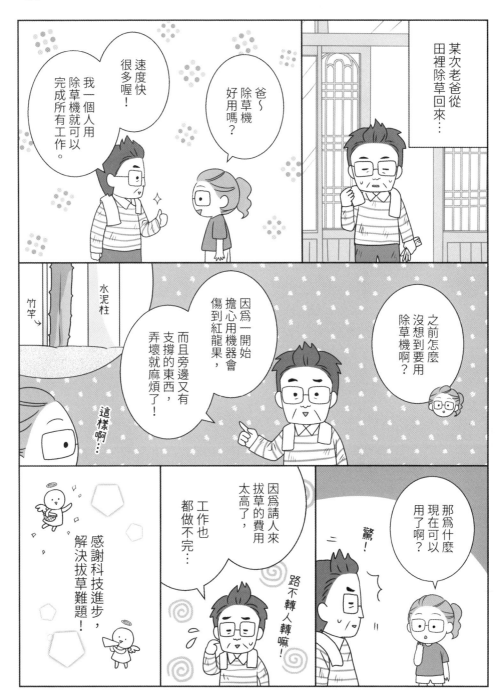

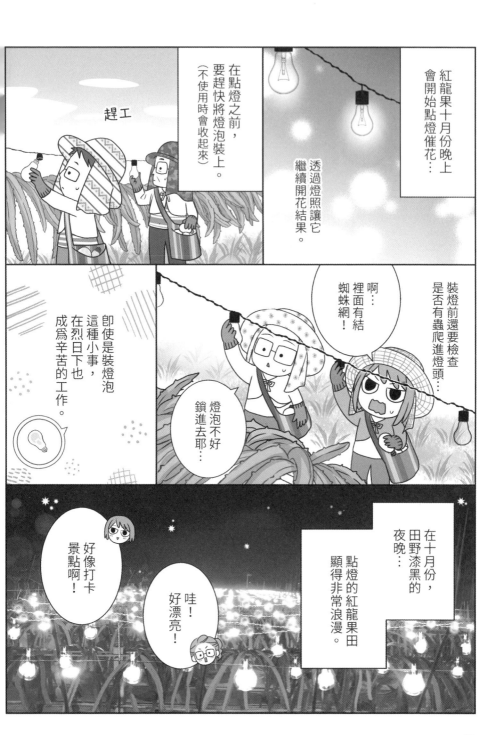

紅龍果十月份晚上會開始點燈催花…

透過燈照讓它繼續開花結果。

在點燈之前，要趕快將燈泡裝上。（不使用時會收起來）

趕工

裝燈前還要檢查是否有蟲爬進燈頭…

啊…裡面有結蜘蛛網！

燈泡不好鎖進去耶…

即使是裝燈泡這種小事，在烈日下也成為辛苦的工作。

在十月份，田野漆黑的夜晚…點燈的紅龍果田顯得非常浪漫。

好像打卡景點啊！

哇！好漂亮！

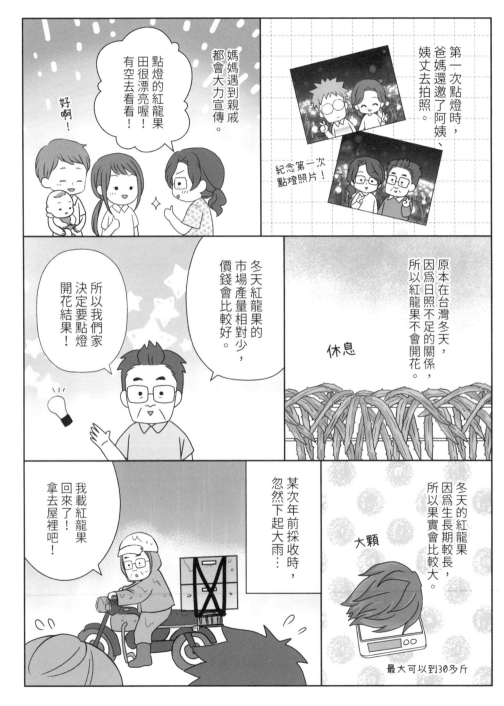

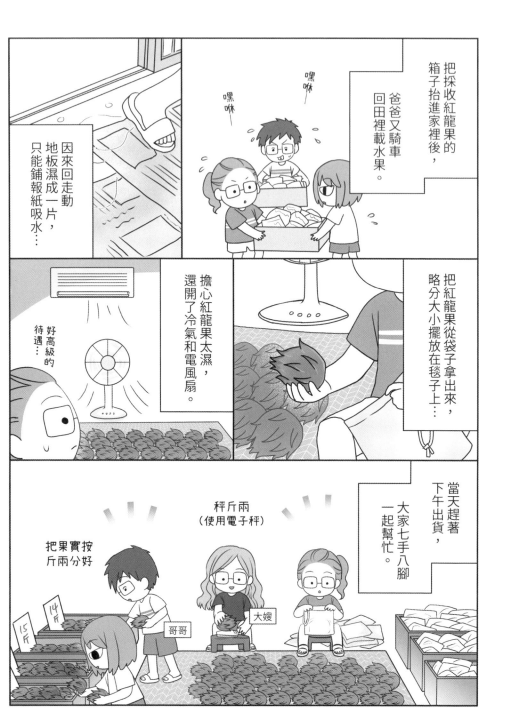

32

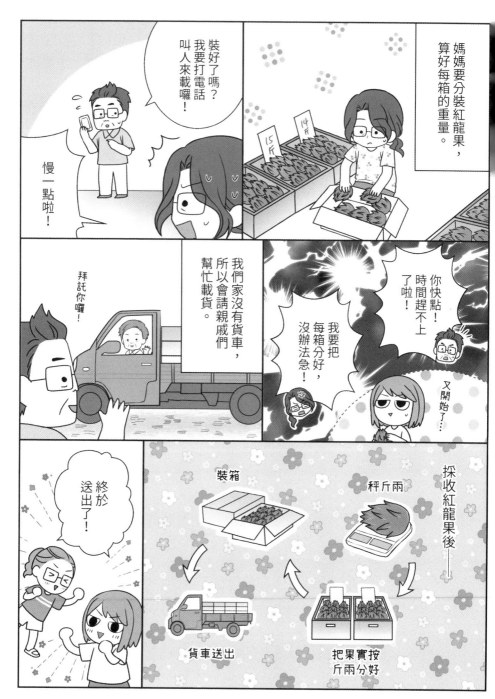

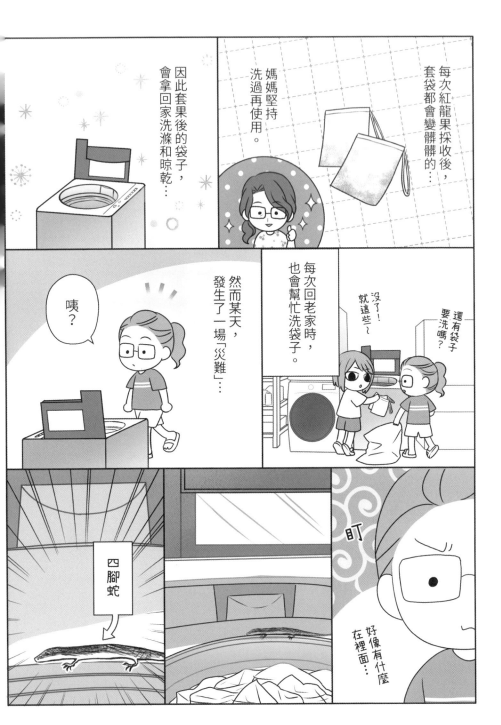

每次紅龍果採收後，套袋都會變髒髒的…

媽媽堅持洗過再使用。

因此套果後的袋子，會拿回家洗滌和晾乾…

每次回老家時，也會幫忙洗袋子。

還有袋子要洗嗎？

沒了！就這些～

然而某天，發生了一場「災難」…

咦？

好像有什麼在裡面…

盯

四腳蛇

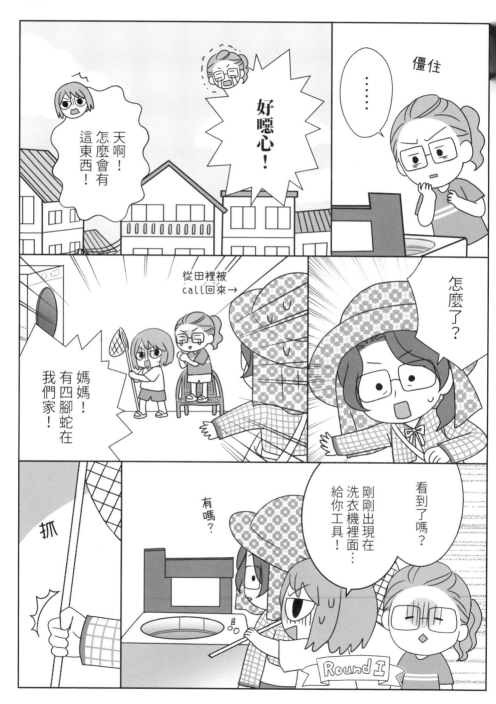

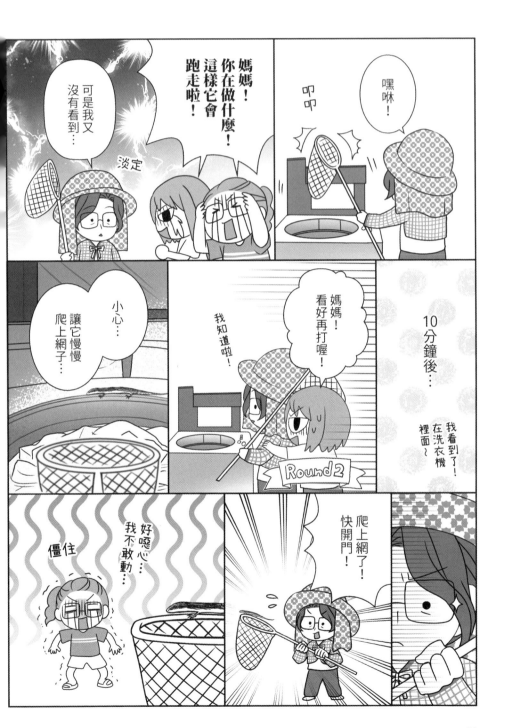

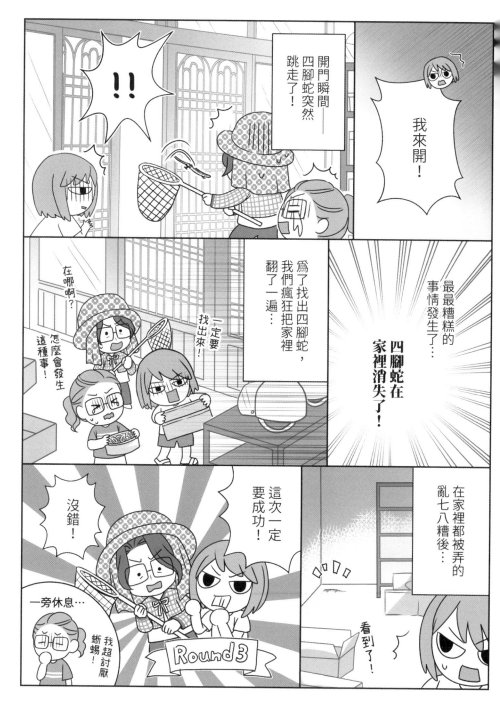

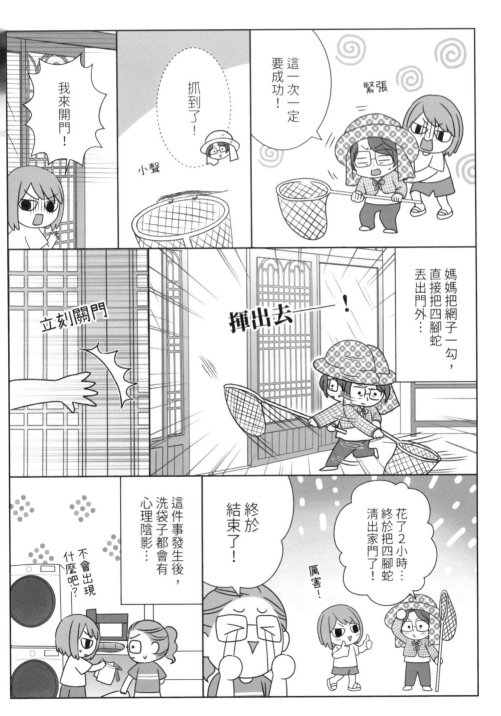

38

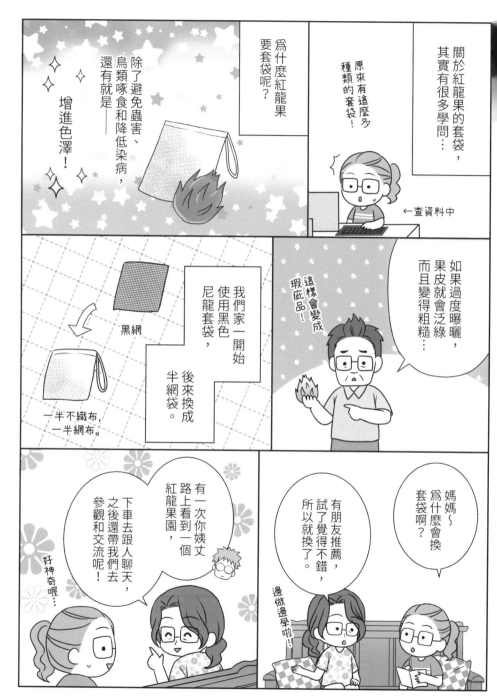

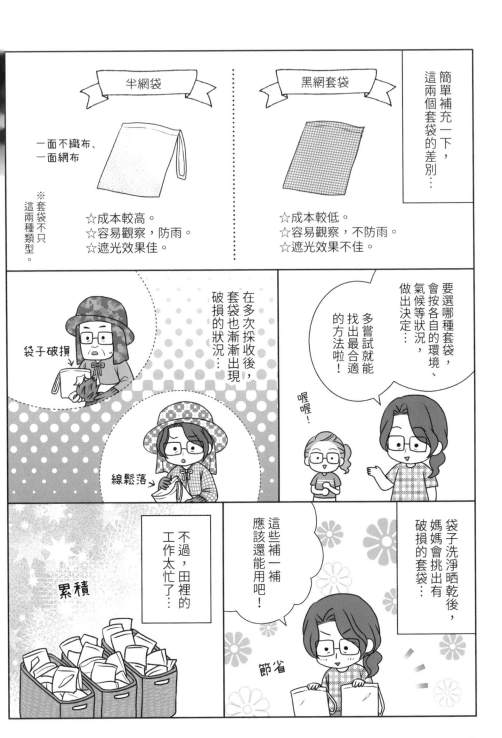

半網袋

一面不織布、
一面網布

※套袋不只
這兩種類型。

☆成本較高。
☆容易觀察，防雨。
☆遮光效果佳。

黑網套袋

☆成本較低。
☆容易觀察，不防雨。
☆遮光效果不佳。

簡單補充一下，
這兩個套袋的差別…

要選哪種套袋，
會按各自的環境、
氣候等狀況，
做出決定…

多嘗試就能
找出最合適
的方法啦！

喔喔！

在多次採收後，
套袋也漸漸出現
破損的狀況…

袋子破損

線鬆落

袋子洗淨晒乾後，
媽媽會挑出有
破損的套袋…

這些補一補
應該還能用吧！

節省

不過，
田裡的
工作太忙了…

累積

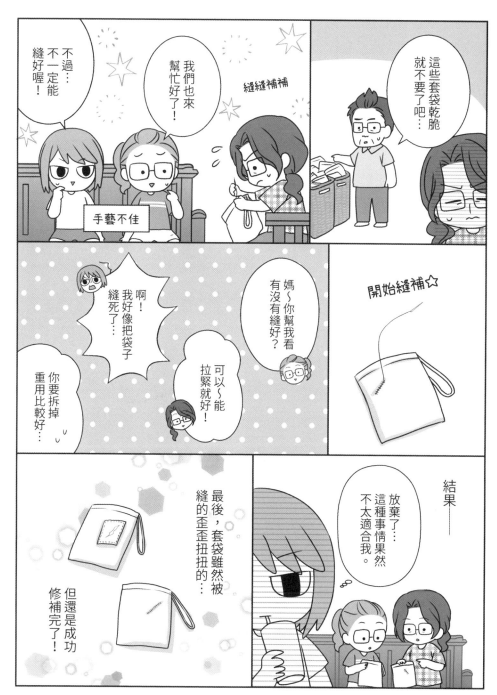

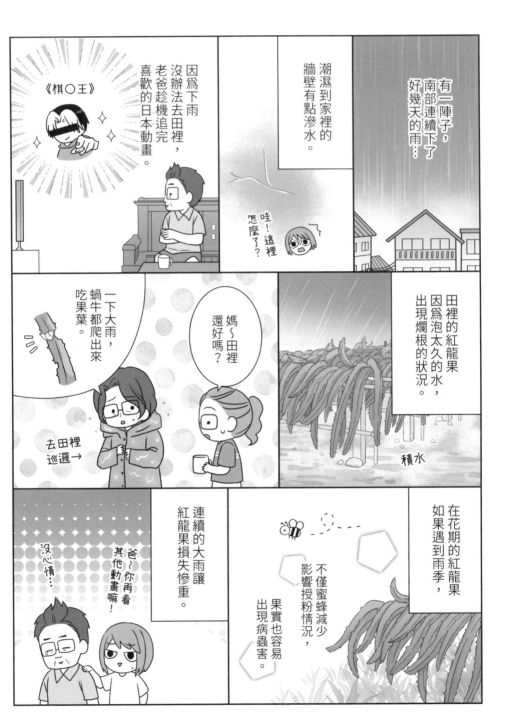

有一陣子，南部連續下了好幾天的雨⋯

潮濕到家裡的牆壁有點滲水。

哇！這裡怎麼了？

因為下雨沒辦法去田裡，老爸趁機追完喜歡的日本動畫。

《棋○王》

田裡的紅龍果因為泡太久的水，出現爛根的狀況。

積水

一下大雨，蝸牛都爬出來吃果葉。

媽～田裡還好嗎？

去田裡巡邏→

在花期的紅龍果如果遇到雨季，不僅蜜蜂減少影響授粉情況，果實也容易出現病蟲害。

連續的大雨讓紅龍果損失慘重。

爸～你再看其他動畫嘛！

沒心情⋯

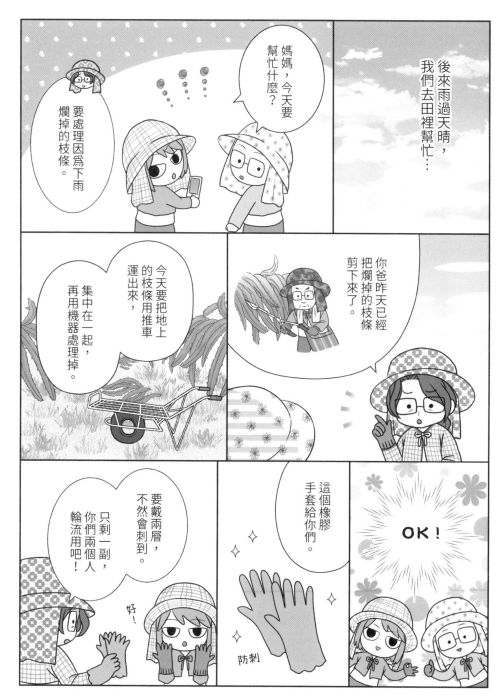

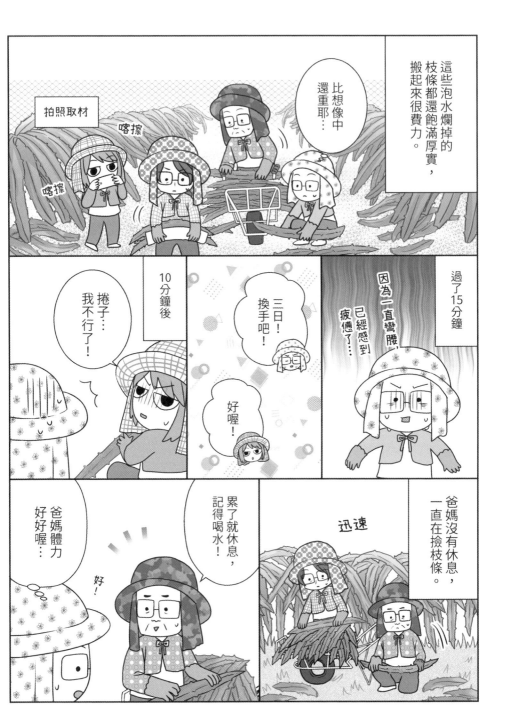

44

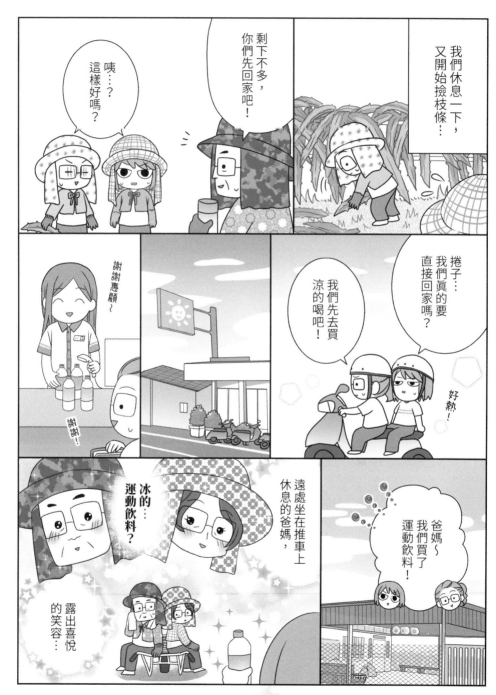

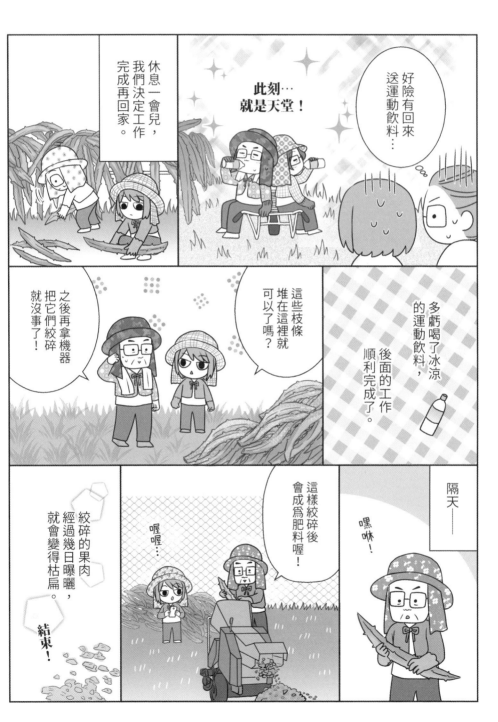

好險有回來
送運動飲料…

此刻…
就是天堂！

休息一會兒，
我們決定工作
完成再回家。

多虧喝了冰涼
的運動飲料，
後面的工作
順利完成了。

這些枝條
堆在這裡就
可以了嗎？

之後再拿機器
把它們絞碎
就沒事了！

隔天——

嘿咻！

這樣絞碎後
會成為肥料喔！

喔喔…

絞碎的果肉
經過幾日曝曬，
就會變得枯扁。

結束！

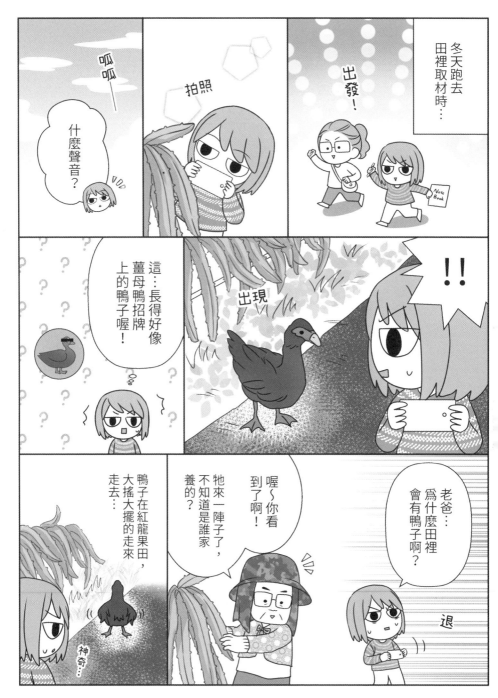

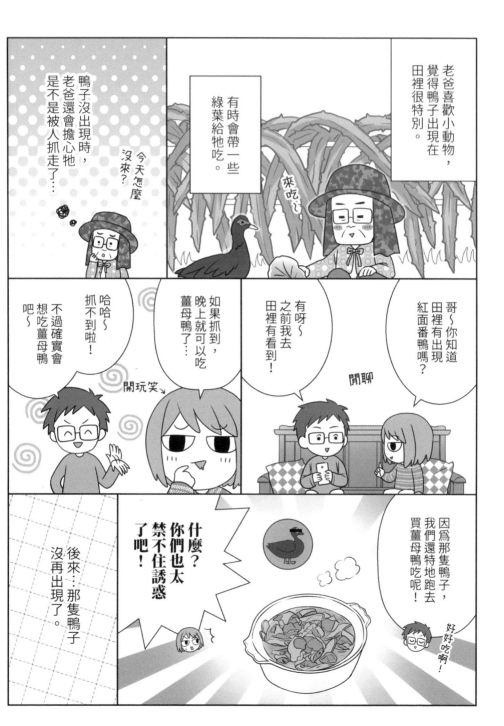

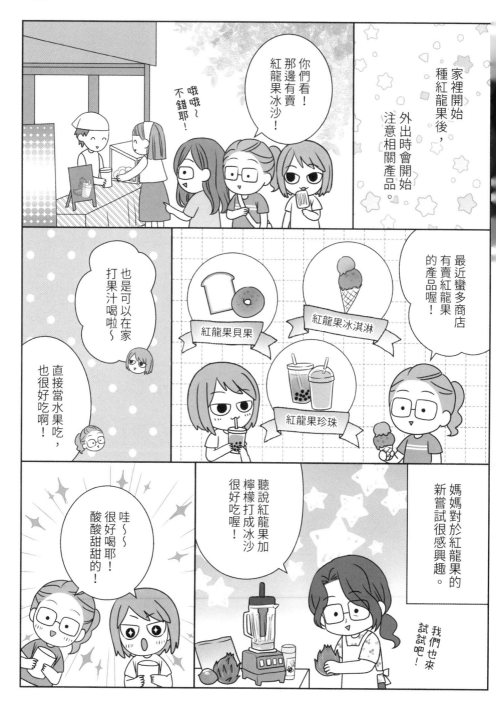

家裡開始種紅龍果後，外出時會開始注意相關產品。

你們看！那邊有賣紅龍果冰沙！

哦哦～不錯耶！

最近蠻多商店有賣紅龍果的產品喔！

紅龍果貝果

紅龍果冰淇淋

紅龍果珍珠

也是可以在家打果汁喝啦～

直接當水果吃，也很好吃啊！

媽媽對於紅龍果的新嘗試很感興趣。

聽說紅龍果加檸檬打成冰沙很好吃喔！

我們也來試試吧！

哇～～很好喝耶！酸酸甜甜的！

49

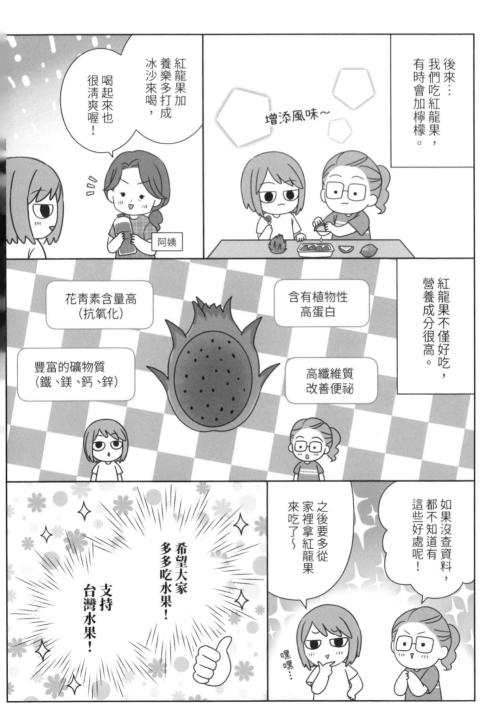

後來⋯我們吃紅龍果，有時會加檸檬。

增添風味～

紅龍果加養樂多打成冰沙來喝，喝起來也很清爽喔！

阿姨

紅龍果不僅好吃，營養成分很高。

花青素含量高（抗氧化）

含有植物性高蛋白

豐富的礦物質（鐵、鎂、鈣、鋅）

高纖維質改善便祕

如果沒查資料，都不知道有這些好處呢！

之後要多從家裡拿紅龍果來吃了～

嘿嘿⋯

希望大家多多吃水果！

支持台灣水果！

50

農村體驗營

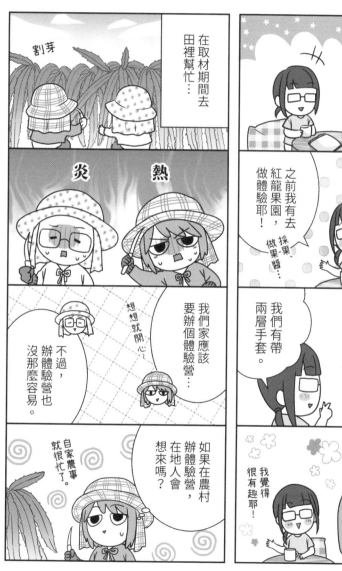

在取材期間去田裡幫忙…

割芽

炎 熱

我們家應該要辦個體驗營…

想想就開心♡

不過，辦體驗營也沒那麼容易。

如果在農村辦體驗營，在地人會想來嗎？

自家農事就很忙了。

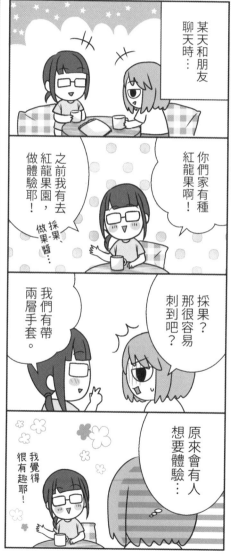

某天和朋友聊天時…

你們家有種紅龍果啊！

紅龍果園！之前我有去做體驗耶！採果、做果醬…

採果？那很容易刺到吧？

我們有帶兩層手套。

原來會有人想要體驗…

我覺得很有趣耶！

標示「斤兩」的紙牌

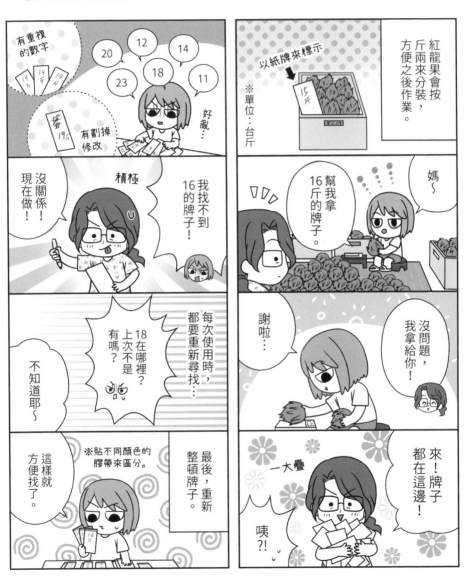

紅龍果會按斤兩來分裝，方便之後作業。

以紙牌來標示

※單位：台斤

15斤

媽～

幫我拿16斤的牌子。

沒問題，我拿給你！

謝啦…

來！牌子都在這邊！

一大疊

咦?!

好亂…

有重複的數字

20　12　14
23　18　11

14斤　14斤　14斤

蓋 19斤

有劃掉修改

我找不到16的牌子！

積極

沒關係！現在做！

每次使用時，都要重新尋找…

18在哪裡？

上次不是有嗎？

不知道耶～

最後，重新整頓牌子。

※貼不同顏色的膠帶來區分。

這樣就方便找了。

16斤

2章

檳榔總動員

童年的檳榔回憶

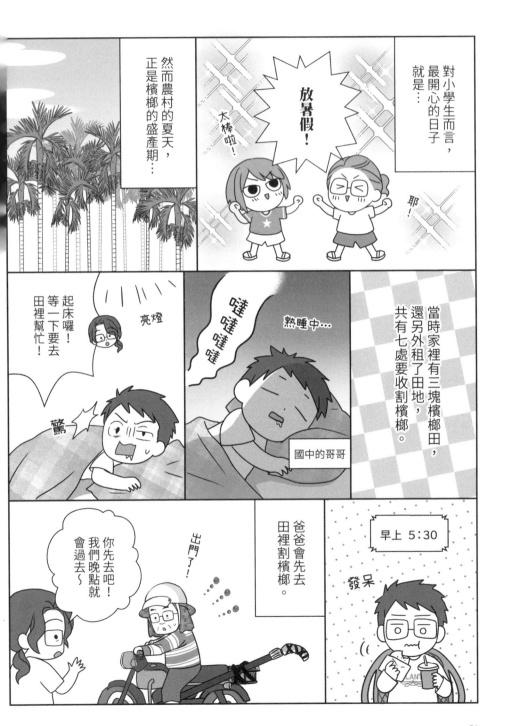

54

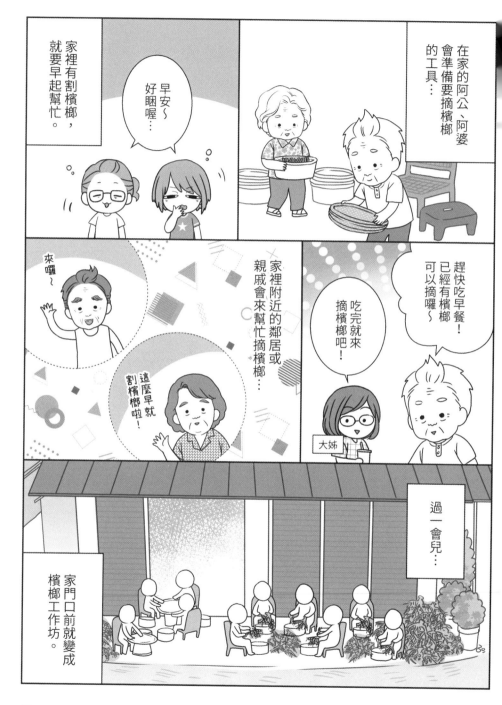

早安
好睏喔…

家裡有割檳榔，就要早起幫忙。

在家的阿公、阿婆會準備要摘檳榔的工具…

趕快吃早餐！已經有檳榔可以摘囉～

吃完就來摘檳榔吧！

來囉～

家裡附近的鄰居或親戚會來幫忙摘檳榔…

這麼早就割檳榔啦！

大姊

過一會兒…

家門口前就變成檳榔工作坊。

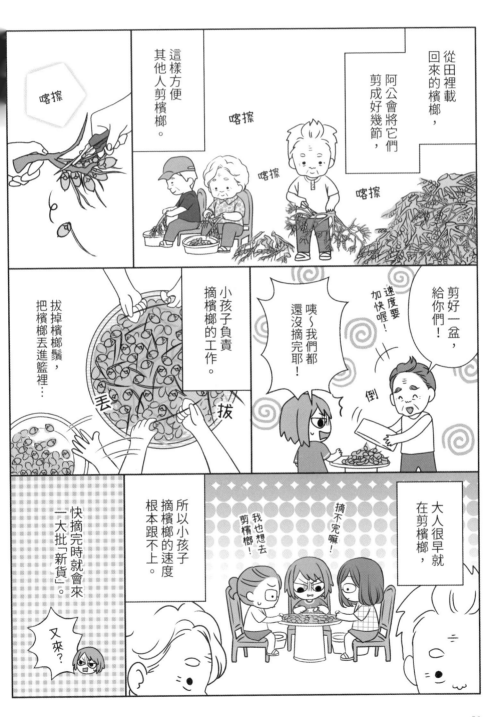

喀擦

這樣方便
其他人剪檳榔。

從田裡載
回來的檳榔,
阿公會將它們
剪成好幾節,

喀擦

喀擦

喀擦

拔掉檳榔鬚,
把檳榔丟進籃裡…

小孩子負責
摘檳榔的工作。

剪好一盆,
給你們!

速度要
加快喔!

咦~我們都
還沒摘完耶!

丟

拔

倒

快摘完時就會來
一大批「新貨」。

所以小孩子
摘檳榔的速度
根本跟不上。

大人很早就
在剪檳榔,

摘不完嘛!

我也想去
剪檳榔!

又來?

56

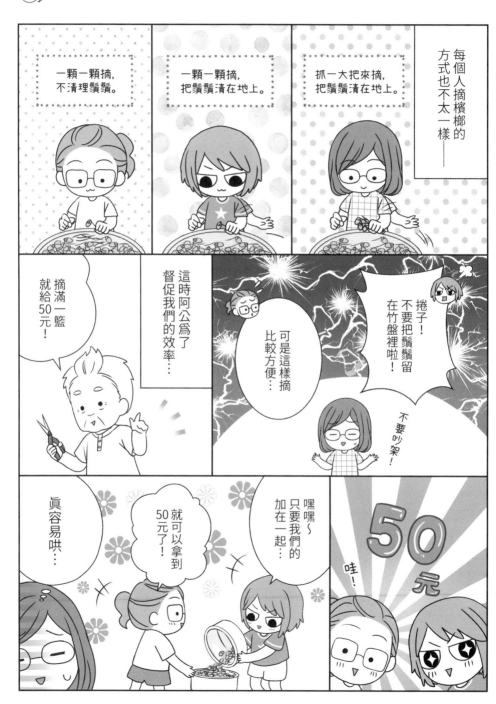

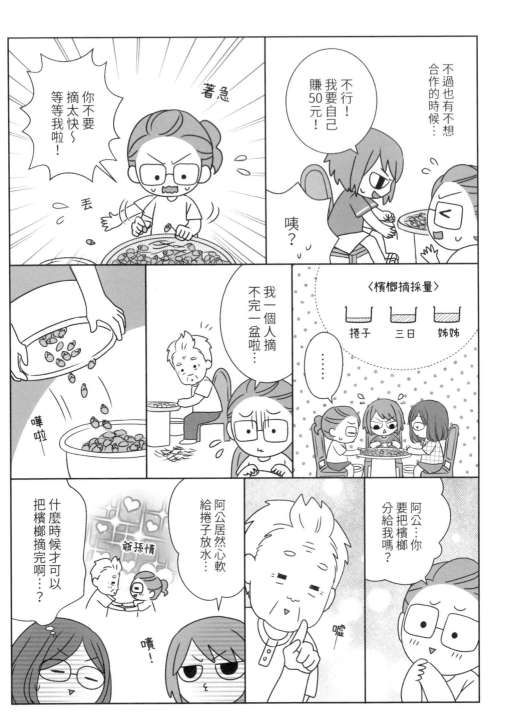

58

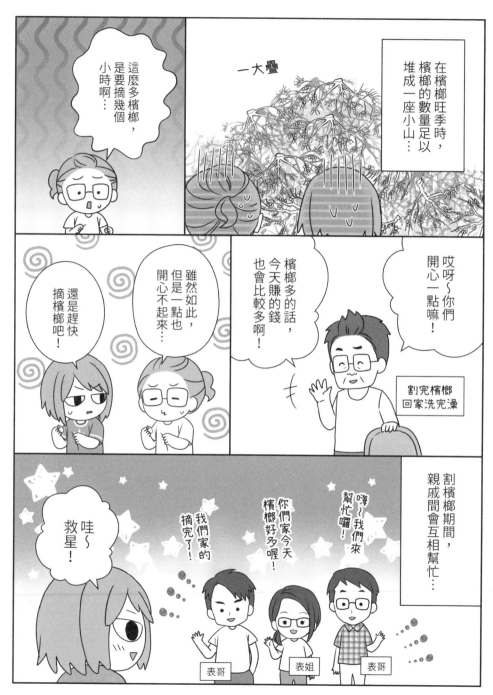

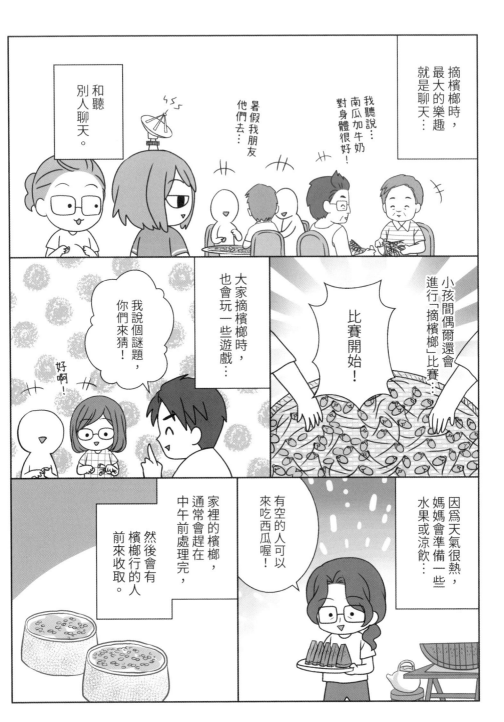

摘檳榔時，最大的樂趣，就是聊天…

和聽別人聊天。

我聽說…南瓜加牛奶對身體很好！

暑假我朋友他們去…

小孩間偶爾還會進行「摘檳榔」比賽…

比賽開始！

大家摘檳榔時，也會玩一些遊戲…

我說個謎題，你們來猜！

好啊！

因為天氣很熱，媽媽會準備一些水果或涼飲…

有空的人可以來吃西瓜喔！

家裡的檳榔，通常會趕在中午前處理完，然後會有檳榔行的人前來收取。

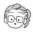

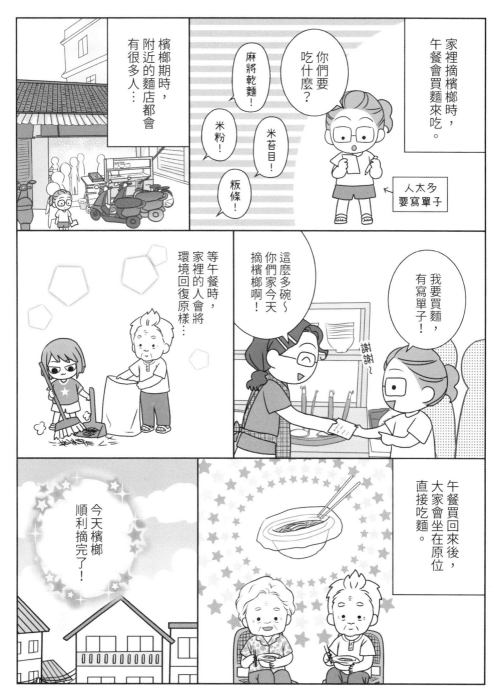

家裡摘檳榔時，午餐會買麵來吃。

你們要吃什麼？

麻將乾麵！

米粉！

米苔目！

粄條！

← 人太多要寫單子

檳榔期時，附近的麵店都會有很多人⋯

這麼多碗～你們家今天摘檳榔啊！

我要買麵，有寫單子！

謝謝～

等午餐時，家裡的人會將環境回復原樣⋯

午餐買回來後，大家會坐在原位直接吃麵。

今天檳榔順利摘完了！

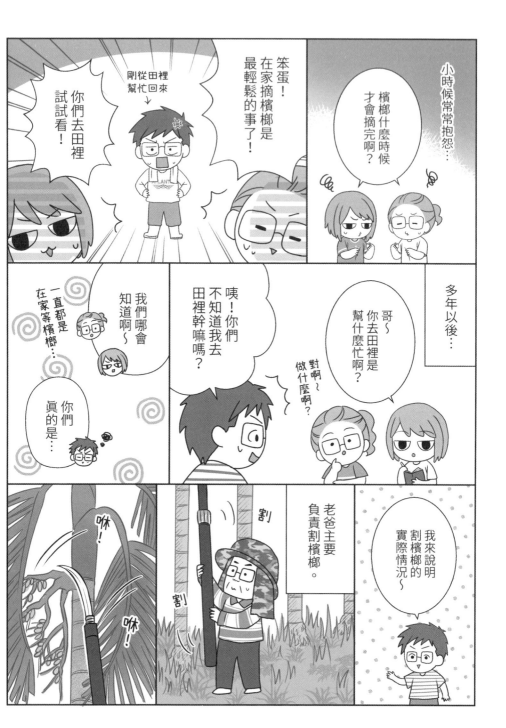

咦～要接住從這麼高落下的檳榔，很容易受傷吧？

順勢接住

※檳榔如果直接落地，容易造成損壞。

高處落下——

割下來的檳榔，哥哥要要把它們集中在一處…

來回走動扛檳榔

沒想到割檳榔這麼危險耶…

感覺手好痛！

農村小白

對啊！所以老爸的手有時會受傷…

喔喔～現在才知道完整割檳榔的狀況耶！

你們也太不瞭解了吧！

我先回家一趟囉！

田裡的路比較窄小，只能靠媽媽騎機車將檳榔一趟趟載回家。

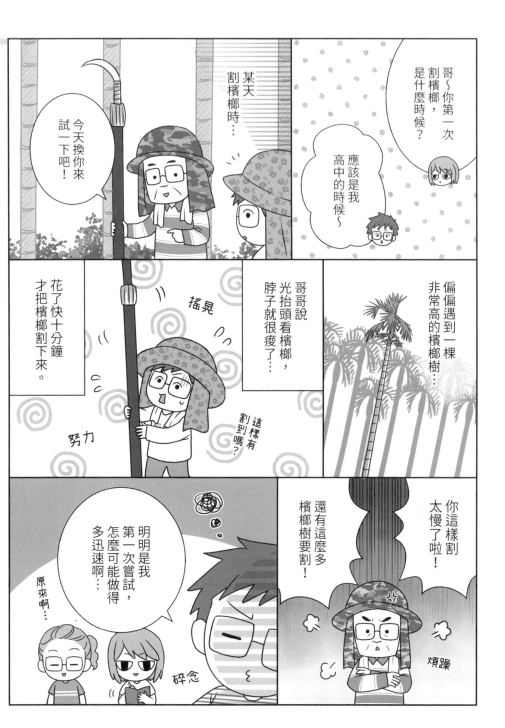

64

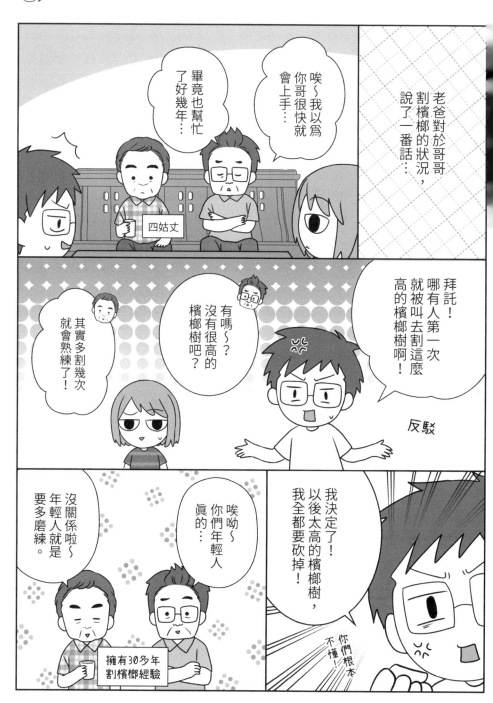

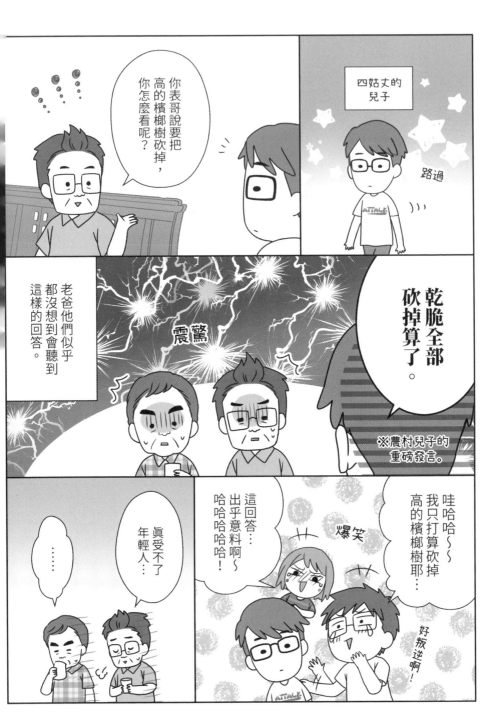

66

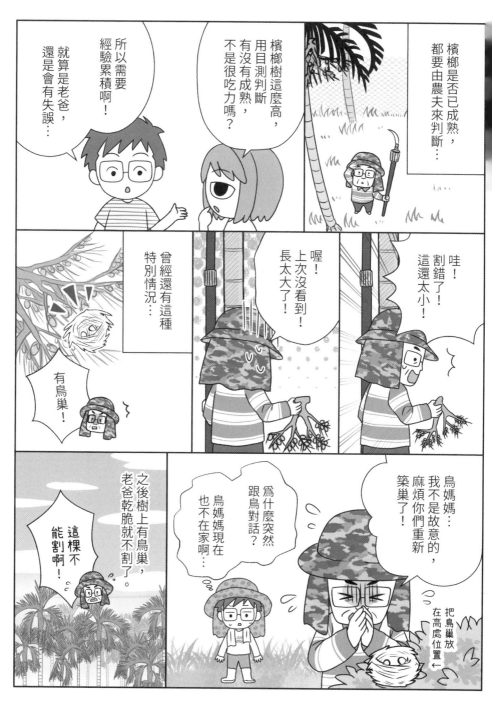

檳榔是否已成熟，都要由農夫來判斷…

檳榔樹這麼高，用目測判斷有沒有成熟，不是很吃力嗎？

所以需要經驗累積啊！

就算是老爸，還是會有失誤…

喔！上次沒看到！長太大了！

哇！割錯了！這還太小！

曾經還有這種特別情況…

有鳥巢！

之後樹上有鳥巢，老爸乾脆就不割了。

這棵不能割啊！

鳥媽媽…我不是故意的，麻煩你們重新築巢了！

為什麼突然跟鳥對話？

鳥媽媽現在也不在家啊…

把鳥巢放在高處位置←

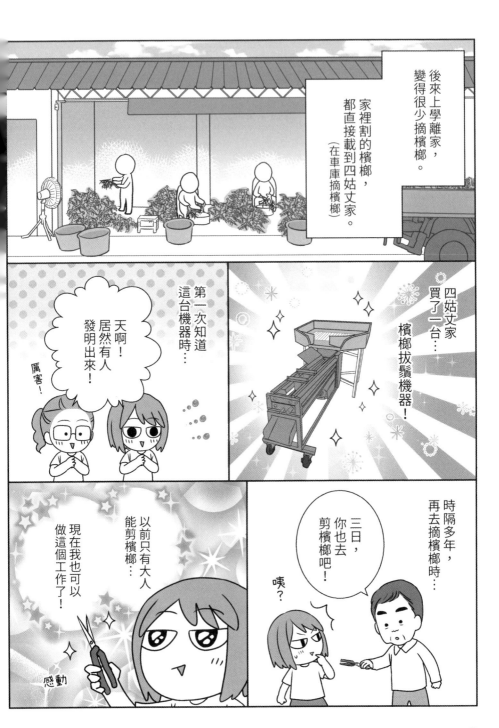

後來上學離家，變得很少摘檳榔。

家裡割的檳榔，都直接載到四姑丈家。
（在車庫摘檳榔）

四姑丈家買了一台…
檳榔拔鬚機器！

第一次知道這台機器時…

天啊！居然有人發明出來！

厲害！

時隔多年，再去摘檳榔時…

三日，你也去剪檳榔吧！

咦？

以前只有大人能剪檳榔…

現在我也可以做這個工作了！

感動

68

夢想機器

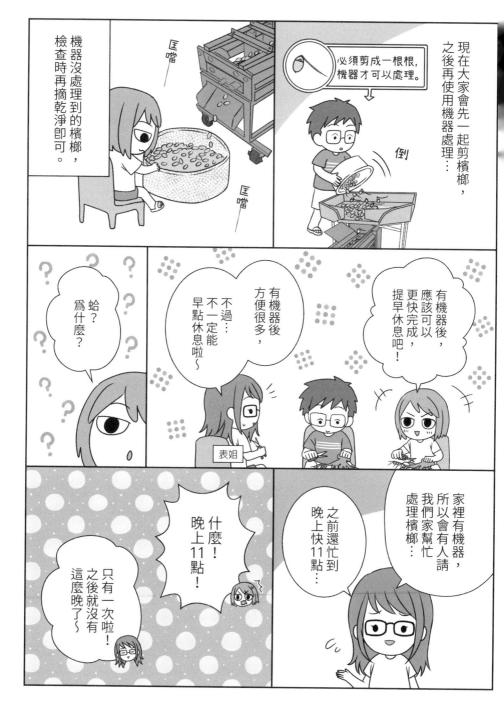

69

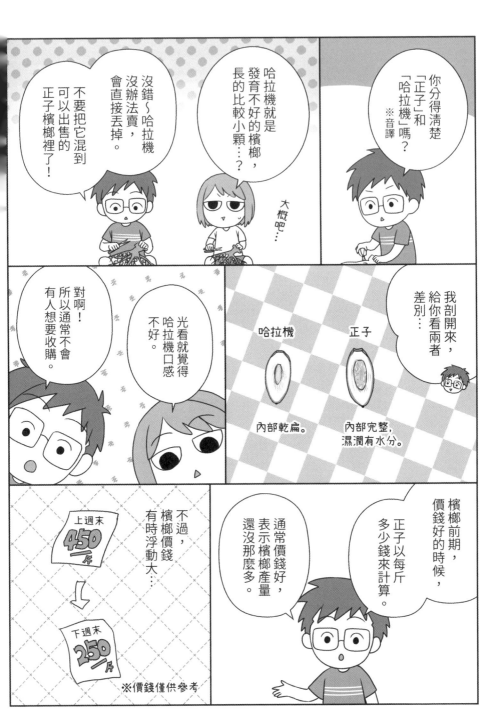

你分得清楚「正子」和「哈拉機」嗎？
※音譯

哈拉機就是發育不好的檳榔，長的比較小顆…？

大概吧…

沒錯～哈拉機沒辦法賣，會直接丟掉。

不要把它混到可以出售的正子檳榔裡了！

我剖開來，給你看兩者差別…

哈拉機　　　　正子

內部乾扁。　　內部完整，濕潤有水分。

對啊！所以通常不會有人想要收購。

光看就覺得哈拉機口感不好。

檳榔前期，價錢好的時候，正子以每斤多少錢來計算。

通常價錢好，表示檳榔產量還沒那麼多。

不過，檳榔價錢有時浮動大…

上週末
450
一斤

下週末
250
一斤

※價錢僅供參考

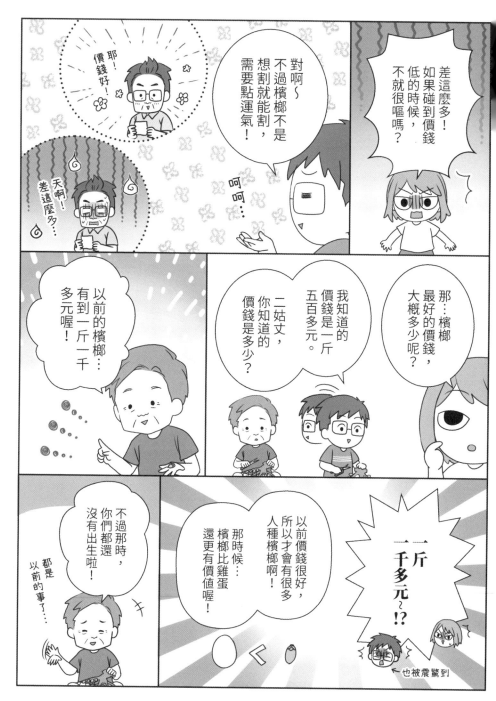

71

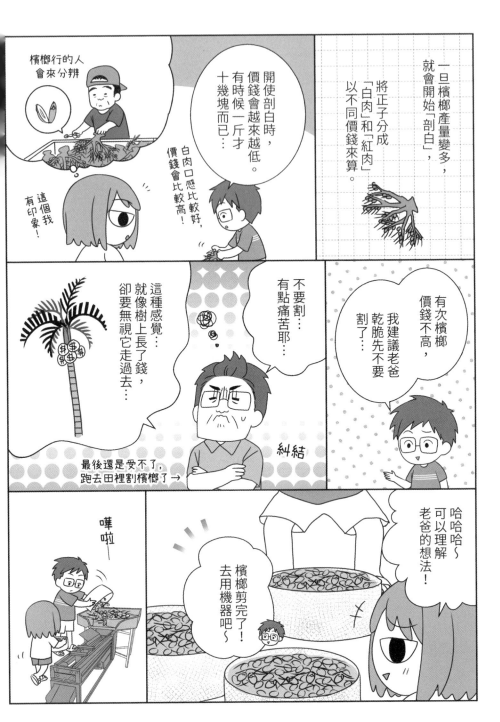

檳榔行的人會來分辨

這個我有印象!

開使剖白時，價錢會越來越低。有時候一斤才十幾塊而已…

白肉口感比較好，價錢會比較高!

一旦檳榔產量變多，就會開始「剖白」。

將正子分成「白肉」和「紅肉」以不同價錢來算。

這種感覺…就像樹上長了錢，卻要無視它走過去…

不要割…有點痛苦耶…

有次檳榔價錢不高，我建議老爸乾脆先不要割了…

最後還是受不了，跑去田裡割檳榔了→

糾結

嘩啦—

檳榔剪完了!去用機器吧~

哈哈哈~可以理解老爸的想法!

匡噹——

匡噹——

機器處理的挺乾淨的嘛！

檳榔會在機器裡滾動，鬚鬚就會從旁邊掉落…

那我啟動機器囉！

現在和以前摘檳榔的方式也不一樣…

現在	以前
先一起剪完，再使用機器。	剪、摘同時進行。
剪檳榔：2～4人	剪檳榔：4～6人
摘檳榔：1～2人（機器＋檢查）	摘檳榔：4～6人
※人可能重複	※甚至更多的人

以我們家來說～

有機器可以幫忙摘檳榔，超級方便啊！

現在處理檳榔的時間真的縮減很多！

謝謝！

用完檳榔啦！來吃西瓜！

四姑姑

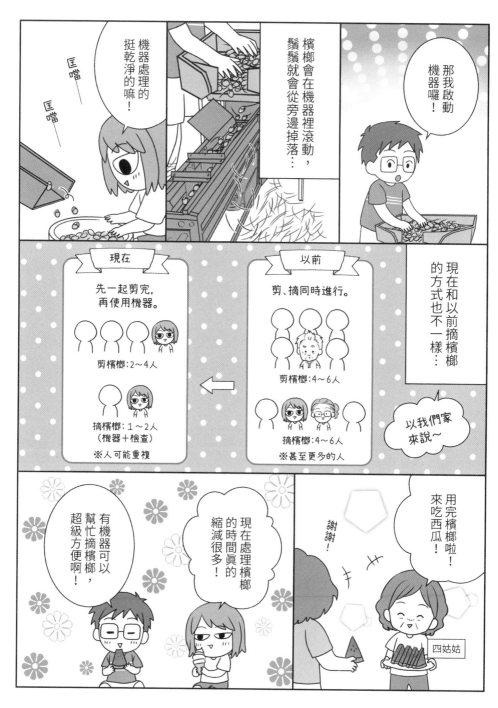

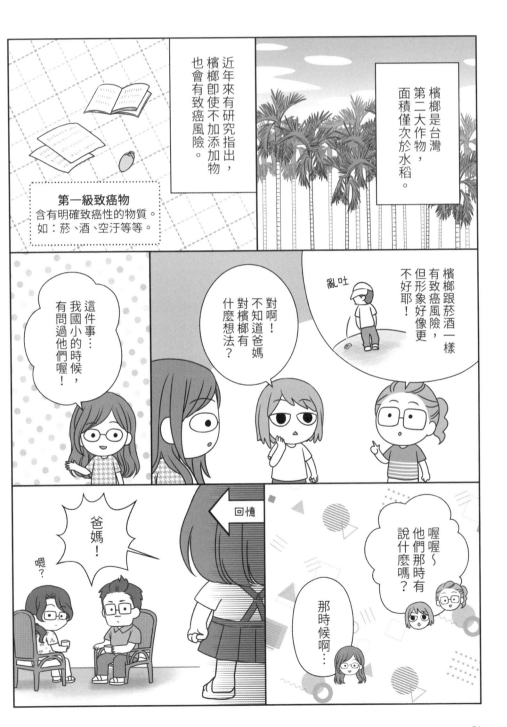

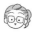

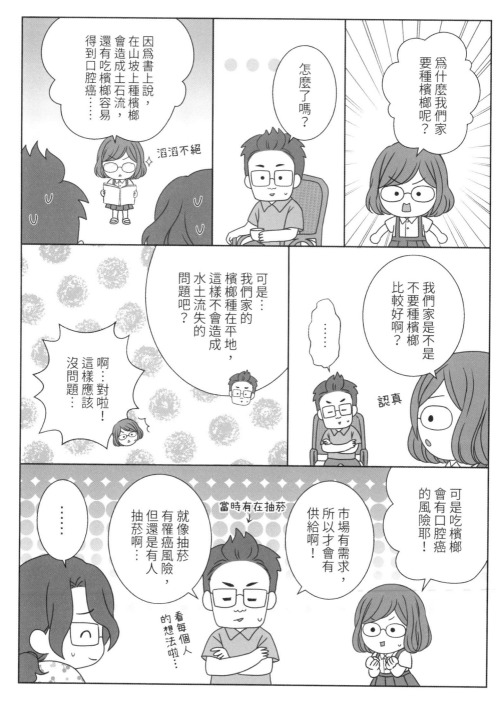

如果不割檳榔，怎麼會有錢養你們呢！

欸～傻孩子！

可是…

外公外婆也是靠種檳榔才養活一家的。

我也聽媽媽說過，

那時候爸媽是這樣對我說的～

原來還有這樣的事啊！

談起檳榔…

以前放暑假，很常看到大家在家門口摘檳榔的情景…

我記得國小班上同學家裡，大部分都有種檳榔。

哈哈～

畢竟村子附近有很多檳榔田嘛！

我們聊起很多小時候的回憶。

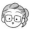 可以不種檳榔嗎？

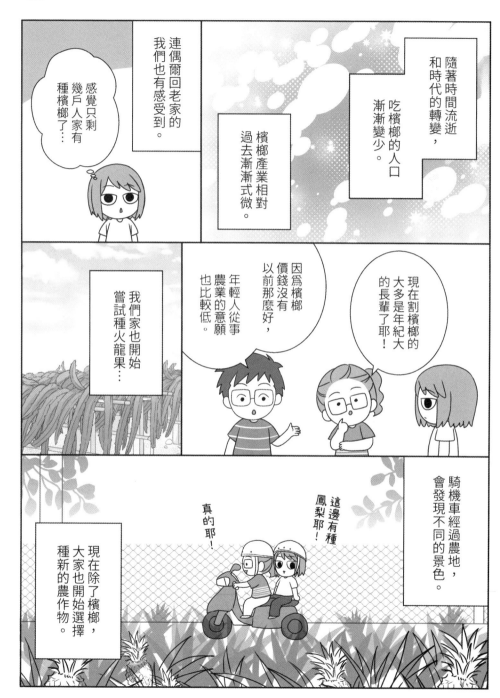

隨著時間流逝和時代的轉變，吃檳榔的人口漸漸變少。

檳榔產業相對過去漸漸式微。

連偶爾回老家的我們也有感受到。

感覺只剩幾戶人家有種檳榔了…

現在割檳榔的大多是年紀大的長輩了耶！

因為檳榔價錢沒有以前那麼好，年輕人從事農業的意願也比較低。

我們家也開始嘗試種火龍果…

騎機車經過農地，會發現不同的景色。

這邊有種鳳梨耶！

真的耶！

現在除了檳榔，大家也開始選擇種新的農作物。

77

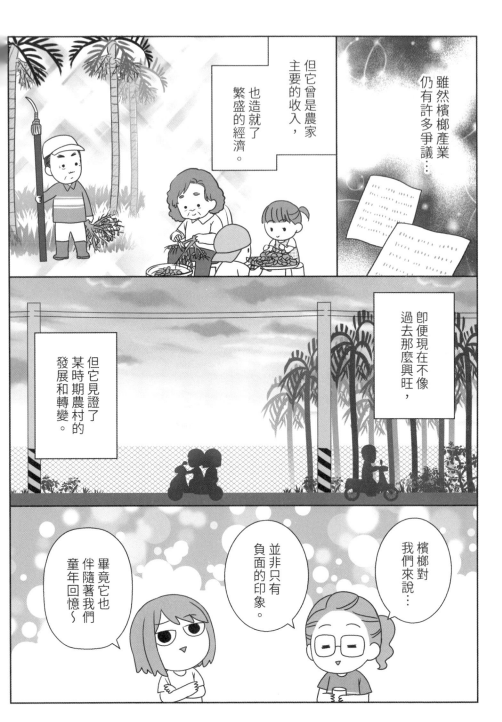

雖然檳榔產業仍有許多爭議⋯

但它曾是農家主要的收入，也造就了繁盛的經濟。

即便現在不像過去那麼興旺，

但它見證了某時期農村的發展和轉變。

檳榔對我們來說⋯

並非只有負面的印象。

畢竟它也伴隨著我們童年回憶～

農村的友誼

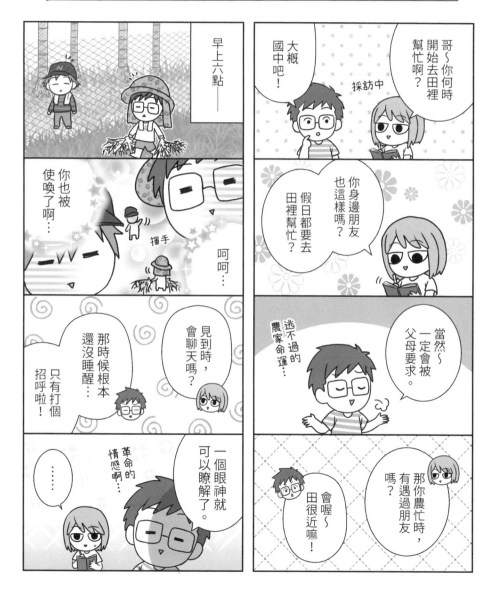

早上六點——

哥～你何時開始去田裡幫忙啊？

大概國中吧！

採訪中

你也被使喚了啊…

呵呵…

揮手

你身邊朋友也這樣嗎？假日都要去田裡幫忙？

當然～一定會被父母要求。

逃不過的農家命運…

那時候根本還沒睡醒…

會聊天嗎？見到時，

只有打個招呼啦！

一個眼神就可以瞭解了。

那你農忙時，有遇過朋友嗎？

會喔～田很近嘛！

革命的情感啊…

……

拿過檳榔刀嗎？

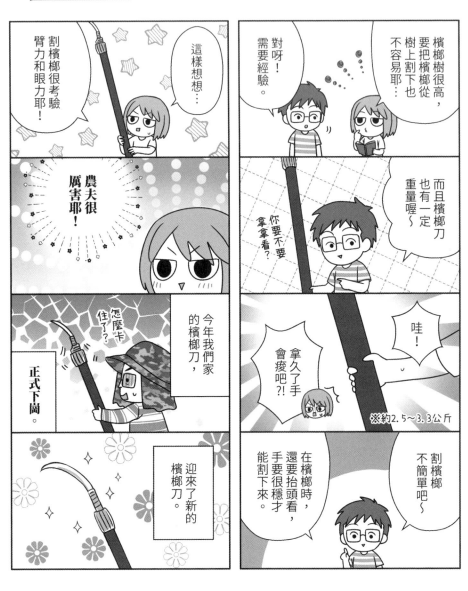

這樣想想…

割檳榔很考驗臂力和眼力耶！

農夫很厲害耶！

今年我們家的檳榔刀，

怎麼卡住了？

正式下崗。

迎來了新的檳榔刀。

檳榔樹很高，要把檳榔從樹上割下來也不容易耶…

對呀！需要經驗。

而且檳榔刀也有一定重量喔～

你要不要拿拿看？

哇！

拿久了手會痠吧?!

※約2.5～3.3公斤

割檳榔不簡單吧～

在割檳榔時，還要抬頭看，手要很穩才能割下來。

80

正子和哈拉機

Q. 三日真的可以分辨
正子和哈拉機嗎？

應該
可以吧！

偶爾回家
幫忙

喀擦
喀擦
喀擦

如果分不出，一叢裡可以剖開一顆開來看。

這（應該）
是正子吧？

那天摘檳榔
結束後⋯

今天混了
好多哈拉機，
我還花時間，
挑了一下。

檳榔樹的高度

哥哥曾表示
檳榔樹太高，
不容易割到⋯

檳榔樹到底
有多高呢？

查資料

檳榔樹屬於
棕櫚科，高度
可達12～15公尺。

一層樓大概
是3公尺的
話於⋯

思考

最高

15m	5F
12m	4F
9m	3F
6m	2F
3m	1F

震驚

哇～～
難怪哥哥會
想要砍掉啊！

※據哥哥說，目測檳榔有三、四樓高。

下雨天要割檳榔嗎？

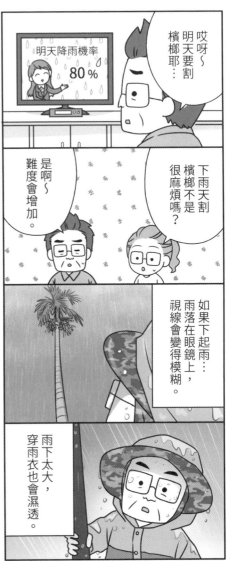

哎呀～明天要割檳榔耶…

明天降雨機率 80%

下雨天割檳榔不是很麻煩嗎？

是啊～難度會增加。

如果下起雨…雨落在眼鏡上，視線會變得模糊，

雨下太大，穿雨衣也會濕透。

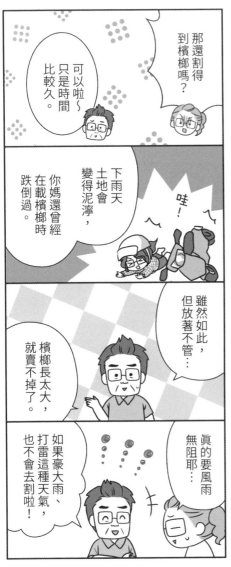

那還割得到檳榔嗎？

可以啦～只是時間比較久。

下雨天土地會變得泥濘，你媽還曾經在載檳榔時跌倒過。

哇！

雖然如此，但放著不管…

檳榔長太大，就賣不掉了。

真的要風雨無阻耶…

如果豪大雨、打雷這種天氣，也不會去割啦！

偷割檳榔的小偷（！）

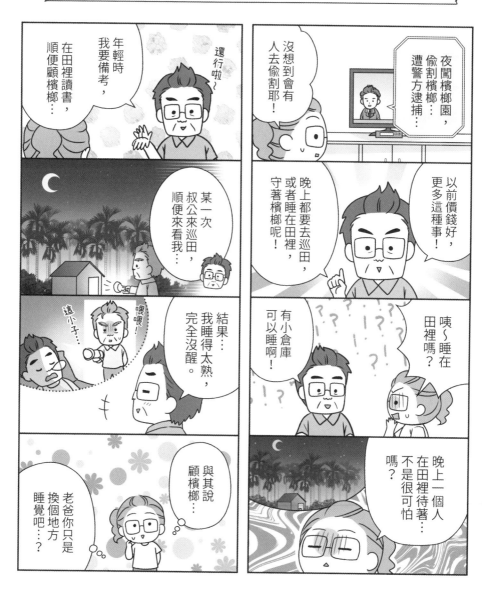

夜闖檳榔園，偷割檳榔…遭警方逮捕

沒想到會有人去偷割檳榔耶！

年輕時我要備考，在田裡讀書，順便顧檳榔…

還行啦～

以前價錢好，更多這種事！

晚上都要去巡田，或者睡在田裡，守著檳榔呢！

某一次叔公來巡田，順便來看我…

咦～睡在田裡嗎？

有小倉庫可以睡啊！

喂喂

追小子…

結果…我睡得太熟，完全沒醒。

?? !? ?? !?

晚上一個人在田裡待著…不是很可怕嗎？

與其說顧檳榔…老爸你只是換個地方睡覺吧…？

新的檳榔產品

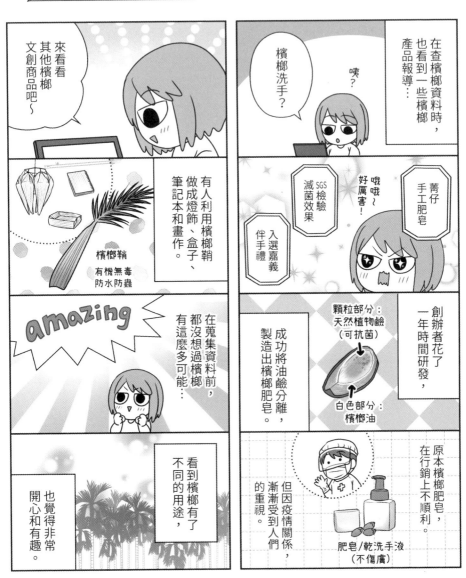

來看看其他檳榔文創商品吧～

在查檳榔資料時，也看到一些檳榔產品報導…

咦？

檳榔洗手？

有人利用檳榔鞘做成燈飾、盒子、筆記本和畫作。

檳榔鞘
有機無毒
防水防蟲

菁仔手工肥皂

好厲害！

哦哦～

SGS 檢驗滅菌效果

入選嘉義伴手禮

amazing

在蒐集資料前，都沒想過檳榔有這麼多可能…

創辦者花了一年時間研發，成功將油鹼分離，製造出檳榔肥皂。

顆粒部分：天然植物鹼（可抗菌）

白色部分：檳榔油

看到檳榔有了不同的用途，也覺得非常開心和有趣。

原本檳榔肥皂，在行銷上不順利。

但因疫情關係，漸漸受到人們的重視。

肥皂/乾洗手液（不傷膚）

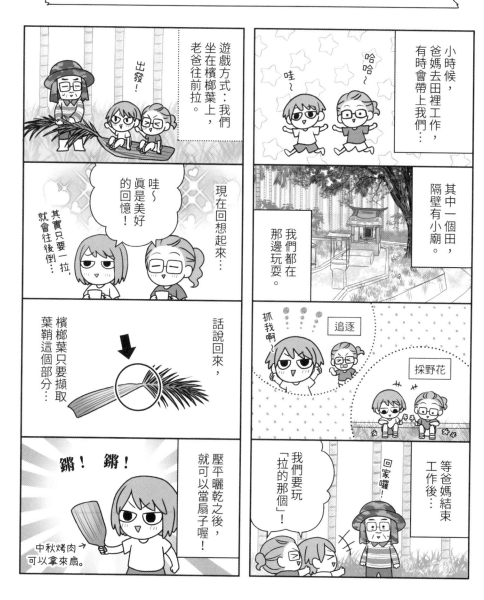

小時候的回憶...

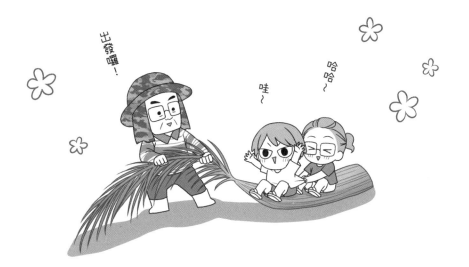

3章

做農的人

務農的五味雜陳

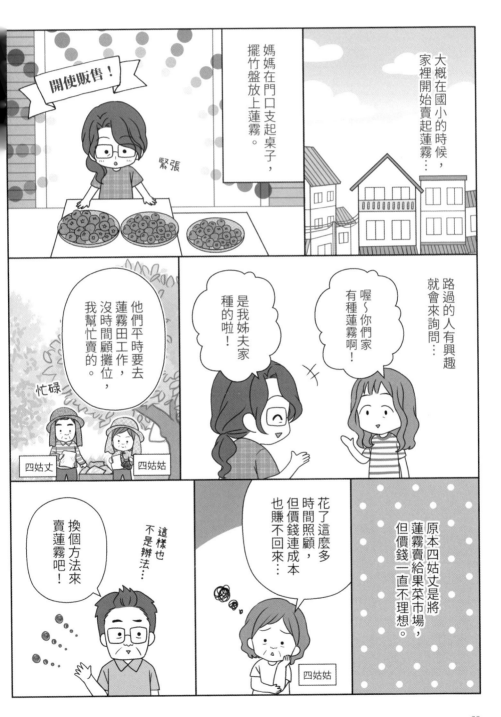

開始販售！

緊張

媽媽在門口支起桌子，擺竹盤放上蓮霧。

大概在國小的時候，家裡開始賣起蓮霧⋯

路過的人有興趣就會來詢問⋯

喔～你們家有種蓮霧啊！

是我姊夫家種的啦！

他們平時要去蓮霧田工作，沒時間顧攤位，我幫忙賣的。

忙碌

四姑丈　四姑姑

原本四姑丈是將蓮霧賣給果菜市場，但價錢一直不理想。

花了這麼多時間照顧，但價錢連成本也賺不回來⋯

四姑姑

這樣也不是辦法⋯

換個方法來賣蓮霧吧！

88

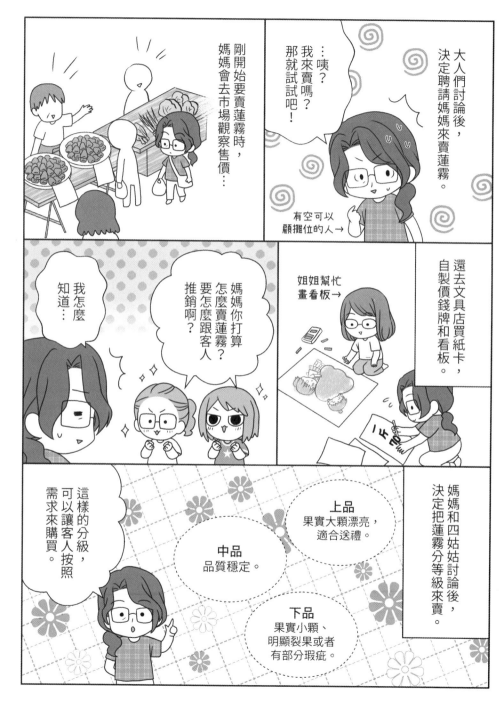

大人們討論後，決定聘請媽媽來賣蓮霧。

…咦？我來賣嗎？那就試試吧！

有空可以顧攤位的人→

剛開始要賣蓮霧時，媽媽會去市場觀察售價…

還去文具店買紙卡，自製價錢牌和看板。

姐姐幫忙畫看板→

媽媽你打算怎麼賣蓮霧？要怎麼跟客人推銷啊？

我怎麼知道…

媽媽和四姑姑討論後，決定把蓮霧分等級來賣。

上品
果實大顆漂亮，適合送禮。

中品
品質穩定。

下品
果實小顆、明顯裂果或者有部分瑕疵。

這樣的分級，可以讓客人按照需求來購買。

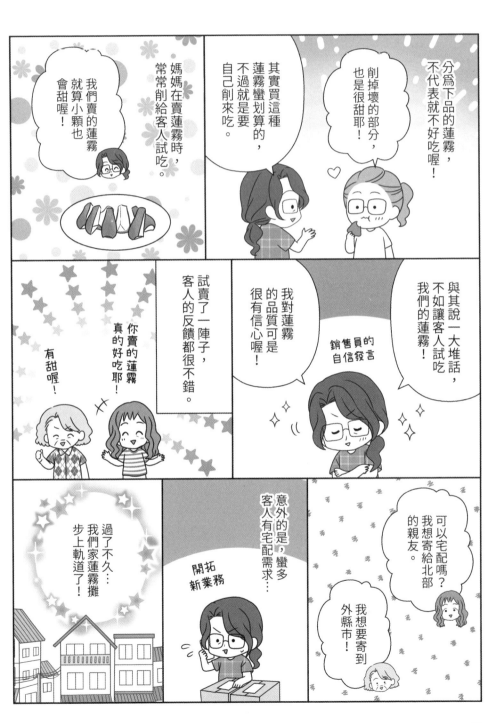

分為下品的蓮霧，不代表就不好吃喔！

削掉壞的部分，也是很甜耶！

其實買這種蓮霧蠻划算的，不過就是要自己削來吃。

媽媽在賣蓮霧時，常常削給客人試吃。

我們賣的蓮霧就算小顆也會甜喔！

與其說一大堆話，不如讓客人試吃我們的蓮霧！

銷售員的自信發言

我對蓮霧的品質可是很有信心喔！

試賣了一陣子，客人的反饋都很不錯。

你賣的蓮霧真的好吃耶！

有甜喔！

過了不久…我們家蓮霧攤步上軌道了！

開拓新業務

意外的是，蠻多客人有宅配需求…

可以宅配嗎？我想寄給北部的親友。

我想要寄到外縣市！

90

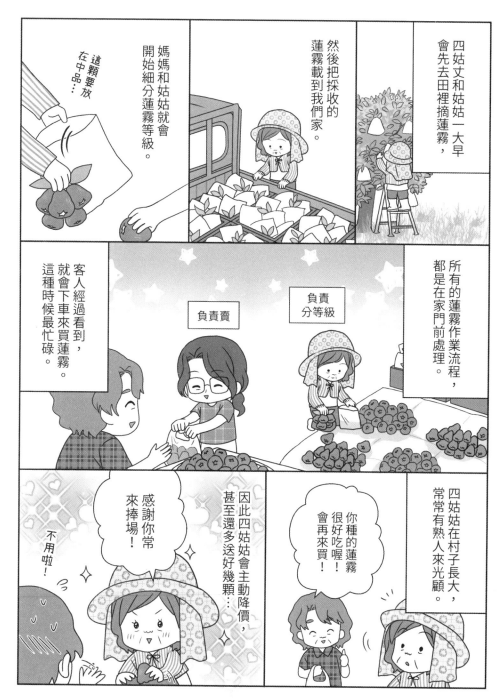

四姑丈和姑姑一大早，
會先去田裡摘蓮霧，

然後把採收的
蓮霧載到我們家。

媽媽和姑姑就會
開始細分蓮霧等級。

這顆要放
在中品...

所有的蓮霧作業流程，
都是在家門前處理。

負責
分等級

負責賣

客人經過看到，
就會下車來買蓮霧。
這種時候最忙碌。

四姑姑在村子長大，
常常有熟人來光顧。

你種的蓮霧
很好吃喔！
會再來買！

因此四姑姑會主動降價，
甚至還多送好幾顆...

感謝你常
來捧場！

不用啦！

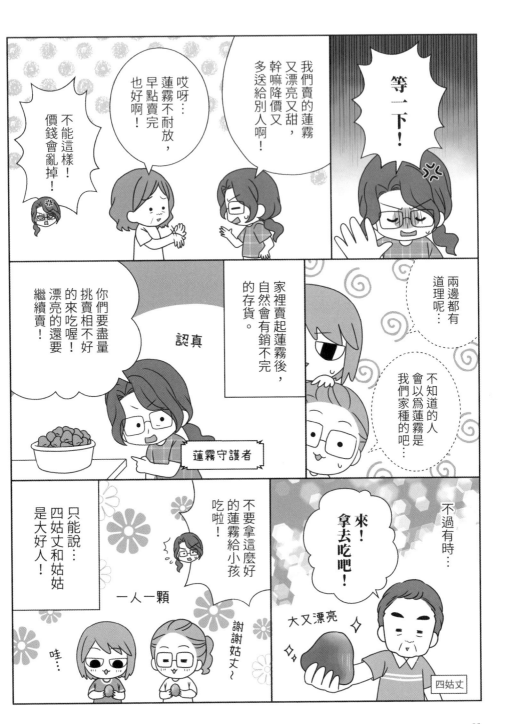

等一下!

我們賣的蓮霧又漂亮又甜,幹嘛降價又多送給別人啊!

哎呀…蓮霧不耐放,早點賣完也好啊!

不能這樣!價錢會亂掉!

兩邊都有道理呢…

不知道的人會以為蓮霧是我們家種的吧…

家裡賣起蓮霧後,自然會有銷不完的存貨。

認真

你們要盡量挑賣相不好的來吃喔!漂亮的還要繼續賣!

蓮霧守護者

不過有時…

來!拿去吃吧!

大又漂亮

四姑丈

不要拿這麼好的蓮霧給小孩吃啦!

謝謝姑丈～

一人一顆

只能說…四姑丈和姑姑是大好人!

哇…

92

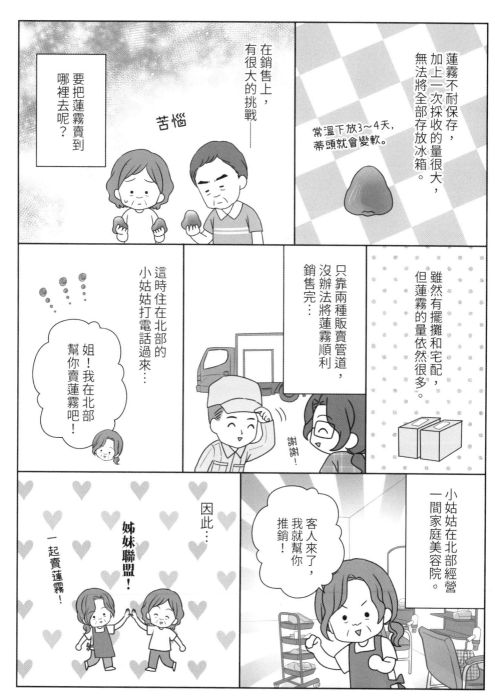

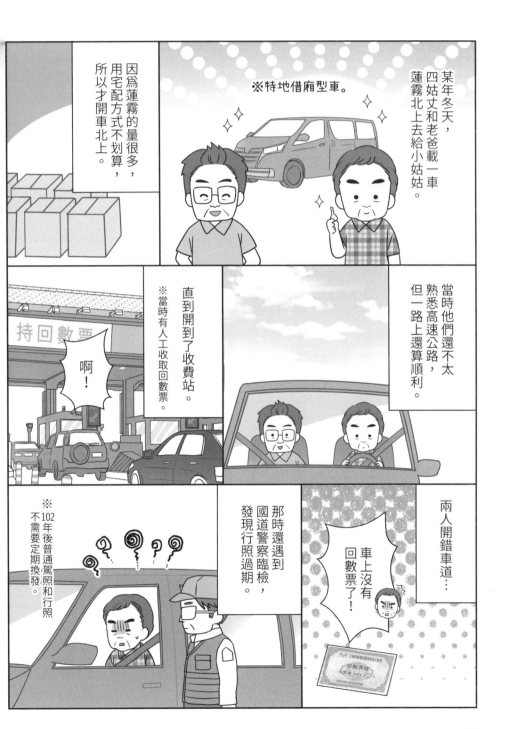

某年冬天，
四姑丈和老爸載一車
蓮霧北上去給小姑姑。

※特地借廂型車。

因為蓮霧的量很多，
用宅配方式不划算，
所以才開車北上。

當時他們還不太
熟悉高速公路，
但一路上還算順利。

直到開到了收費站。
※當時有人工收取回數票。

持回數票

啊！

兩人開錯車道…

車上沒有
回數票了！

那時還遇到
國道警察臨檢，
發現行照過期。

※102年後普通駕照和行照
不需要定期換發。

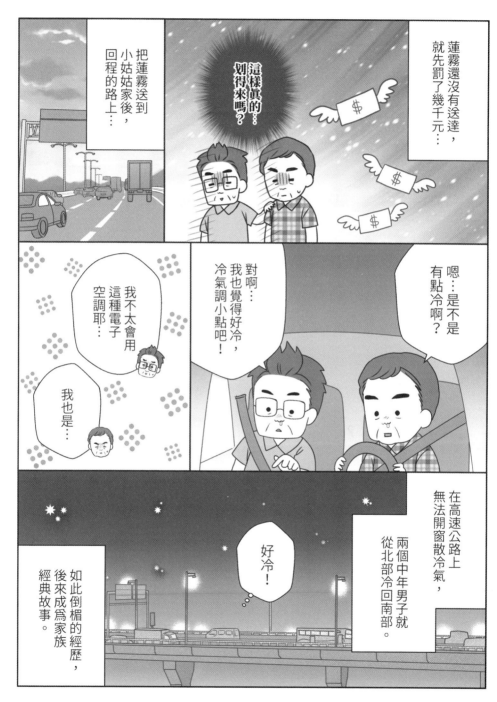

把蓮霧送到小姑姑家後，回程的路上…

這樣真的…划得來嗎？

蓮霧還沒有送達，就先罰了幾千元…

我不太會用這種電子空調耶…

我也是…

對啊…我也覺得好冷，冷氣調小點吧！

冷氣調小點吧！

嗯…是不是有點冷啊？

好冷！

在高速公路上無法開窗散冷氣，兩個中年男子就從北部冷回南部。

如此倒楣的經歷，後來成為家族經典故事。

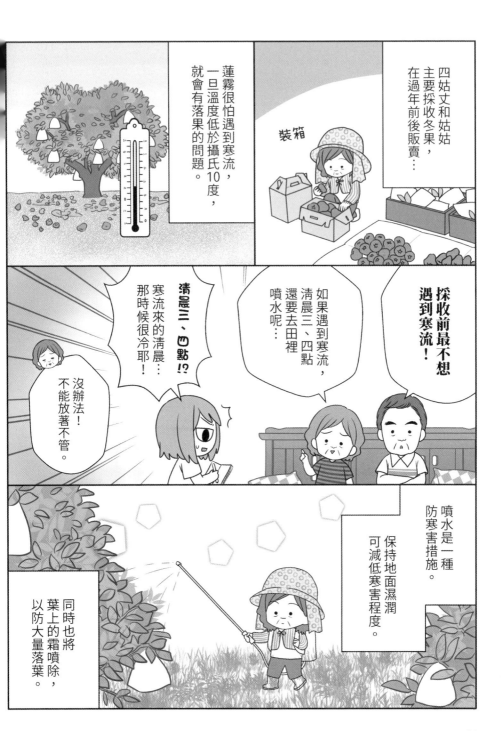

四姑丈和姑姑主要採收冬果，在過年前後販賣…

裝箱

蓮霧很怕遇到寒流，一旦溫度低於攝氏10度，就會有落果的問題。

採收前最不想遇到寒流！

如果遇到寒流，清晨三、四點還要去田裡噴水呢…

清晨三、四點!?

寒流來的清晨…那時候很冷耶！

沒辦法！不能放著不管。

噴水是一種防寒害措施。

保持地面濕潤可減低寒害程度。

同時也將葉上的霜噴除，以防大量落葉。

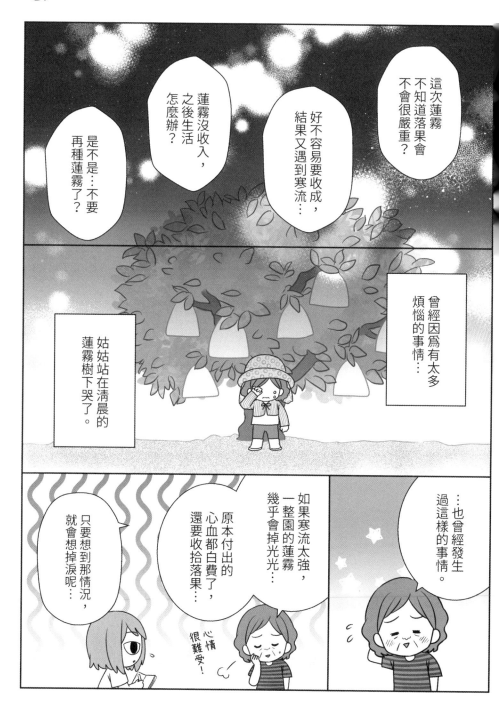

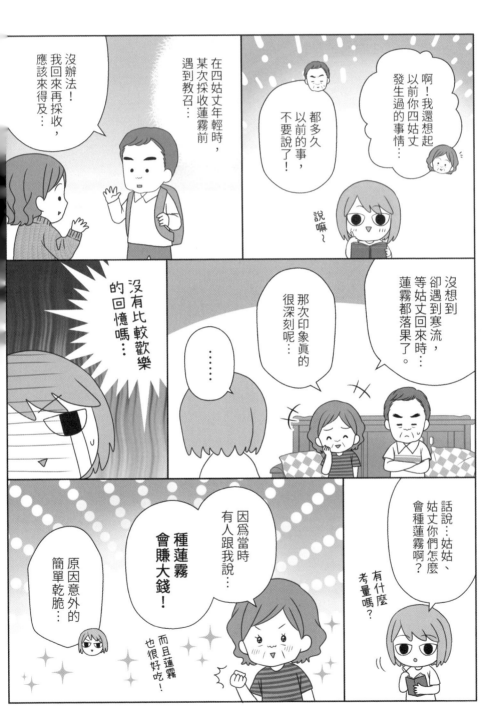

啊！我還想起
以前你的四姑丈
發生過的事情…

都多久
以前的事，
不要說了！

說嘛～

沒辦法！
我回來再採收，
應該來得及…

在四姑丈年輕時，
某次採收蓮霧前
遇到教召…

沒想到
卻遇到寒流，
等姑丈回來時…
蓮霧都落果了。

那次
印象真的
很深刻呢…

……

沒有比較歡樂
的回憶…

話說…姑姑、
姑丈你們怎麼
會種蓮霧啊？

有什麼
考量嗎？

因為當時
有人跟我說…

種蓮霧
會賺大錢！

而且蓮霧
也很好吃！

原因意外的
簡單乾脆…

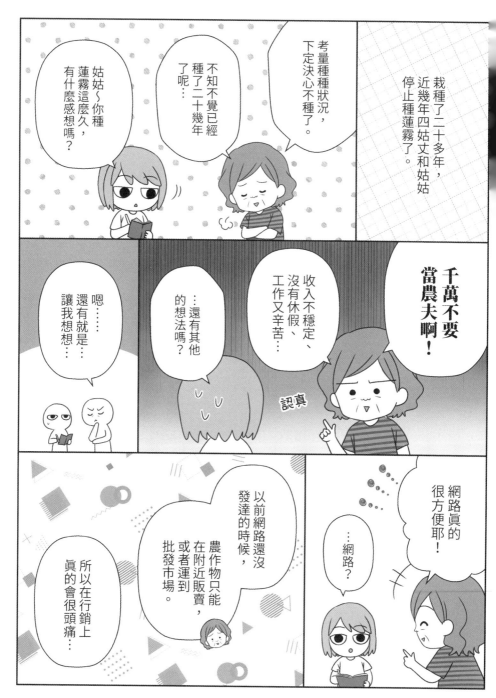

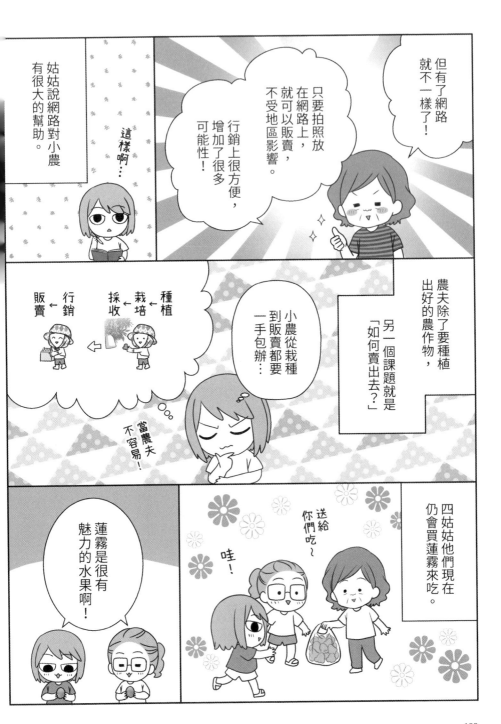

但有了網路
就不一樣了!

只要拍照放
在網路上,
就可以販賣,
不受地區影響。

行銷上很方便,
增加了很多
可能性!

這樣啊…

姑姑說網路對小農
有很大的幫助。

農夫除了要種植
出好的農作物,

另一個課題就是
「如何賣出去?」

小農從栽種
到販賣都要
一手包辦…

種植 → 栽培 → 採收 → 行銷 → 販賣

當農夫
不容易!

四姑姑他們現在
仍會買蓮霧來吃。

蓮霧是很有
魅力的水果啊!

送給
你們吃~

哇!

100

吃蓮霧的方式

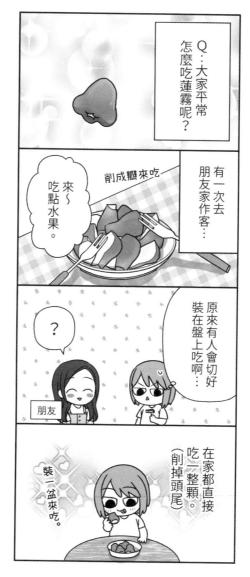

Q：大家平常怎麼吃蓮霧呢？

有一次去朋友家作客…

削成瓣來吃～

來～吃點水果。

原來有人會切好裝在盤上吃啊…

？

朋友

在家都直接吃一整顆。（削掉頭尾）

裝一盆來吃。

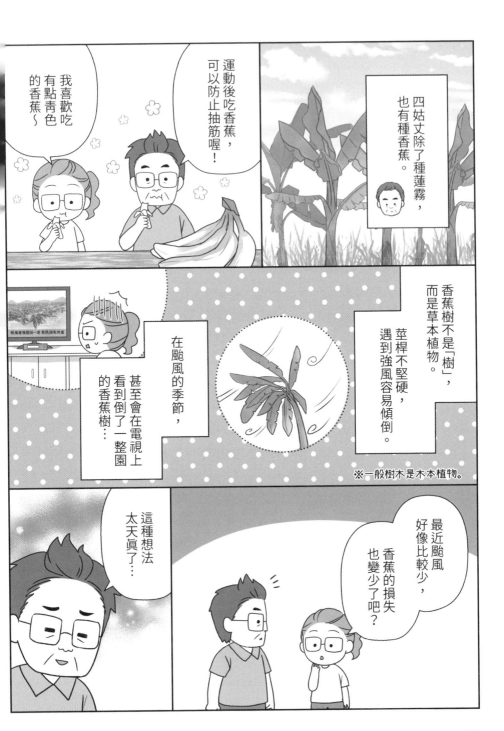

四姑丈除了種蓮霧，也有種香蕉。

運動後吃香蕉，可以防止抽筋喔！

我喜歡吃有點青色的香蕉～

香蕉樹不是「樹」，而是草本植物。

莖稈不堅硬，遇到強風容易傾倒。

※一般樹木是木本植物。

在颱風的季節，甚至會在電視上看到倒了一整園的香蕉樹…

最近颱風好像比較少，香蕉的損失也變少了吧？

這種想法太天真了…

102

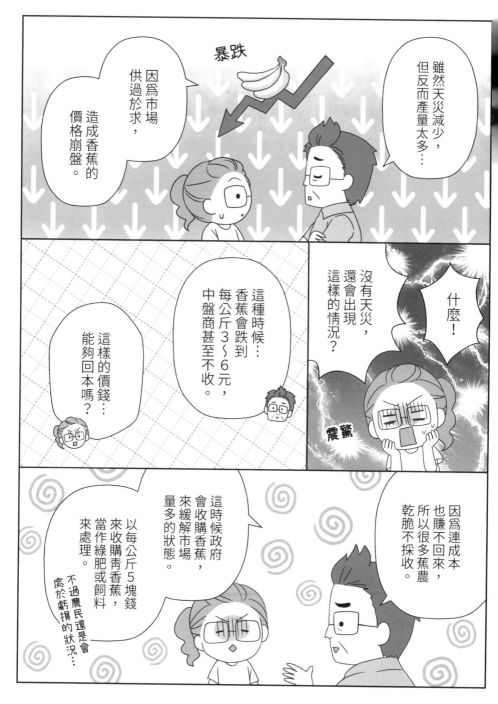

暴跌

雖然天災減少，但反而產量太多…

因爲市場供過於求，造成香蕉的價格崩盤。

什麼！

沒有天災，還會出現這樣的情況？

震驚

這種時候…香蕉會跌到每公斤3～6元，中盤商甚至不收。

這樣的價錢…能夠回本嗎？

因爲連成本也賺不回來，所以很多蕉農乾脆不採收。

這時候政府會收購香蕉，來緩解市場量多的狀態。

以每公斤5塊錢來收購青香蕉，當作綠肥或飼料來處理。

不過農民還是會處於虧損的狀況…

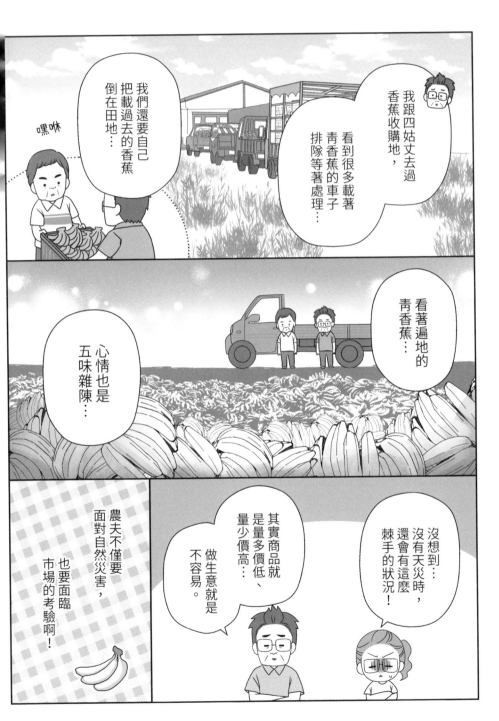

嘿咻

我跟四姑丈去過香蕉收購地，

看到很多載著青香蕉的車子排隊等著處理…

我們還要自己把載過去的香蕉倒在田地…

看著遍地的青香蕉…

心情也是五味雜陳…

沒想到…沒有天災時，還會有這麼棘手的狀況！

其實商品就是量多價低、量少價高…

做生意就是不容易。

農夫不僅要面對自然災害，也要面臨市場的考驗啊！

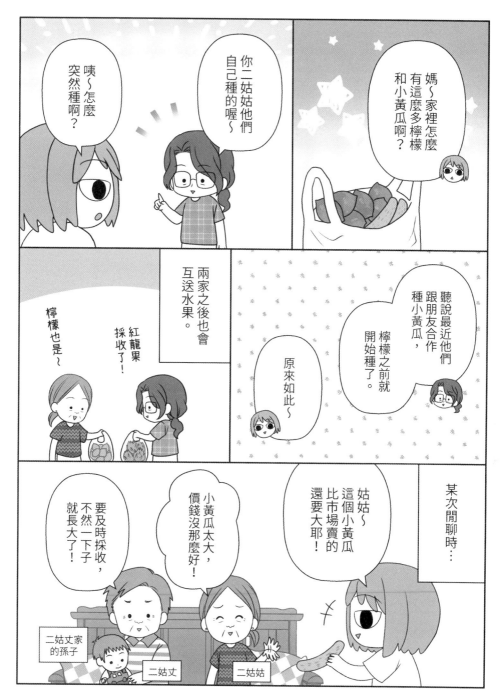

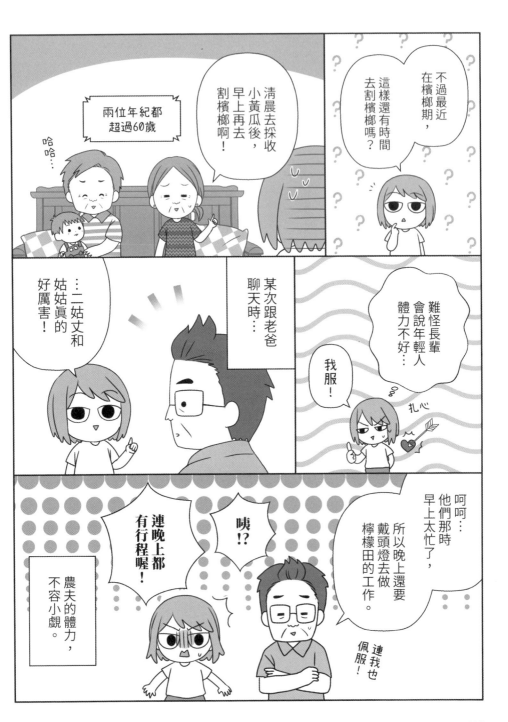

106

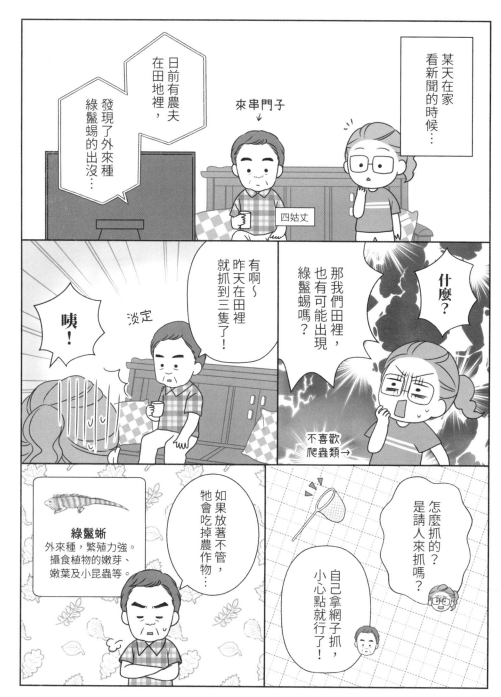

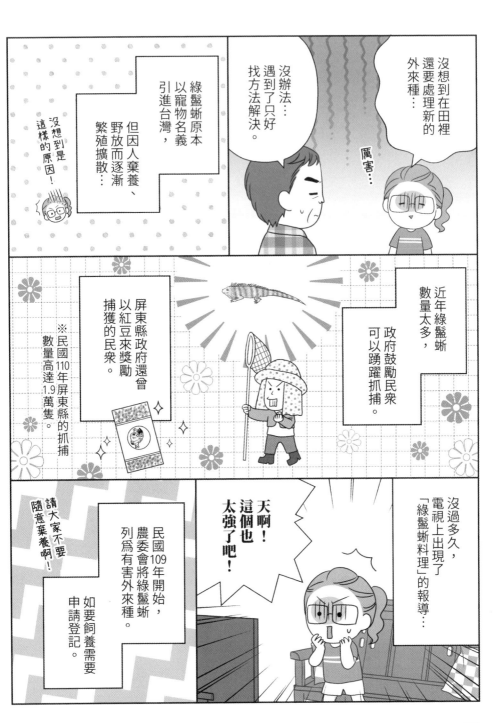

沒想到在田裡還要處理新的外來種…

厲害…

綠鬣蜥原本以寵物名義引進台灣，

但因人棄養、野放而逐漸繁殖擴散…

沒辦法…遇到了只好找方法解決。

沒想到是這樣的原因！

近年綠鬣蜥數量太多，政府鼓勵民眾可以踴躍抓捕。

屏東縣政府還會以紅豆來獎勵捕獲的民眾。

※民國110年屏東縣的抓捕數量高達1.9萬隻。

沒過多久，電視上出現了「綠鬣蜥料理」的報導…

天啊！這個也太強了吧！

民國109年開始，農委會將綠鬣蜥列為有害外來種。

如要飼養需要申請登記。

請大家不要隨意棄養啊！

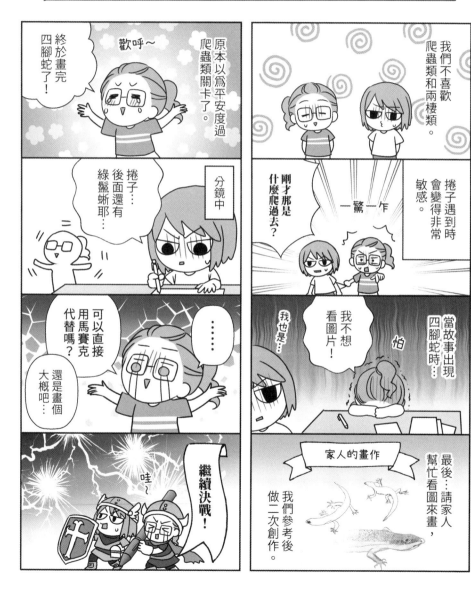

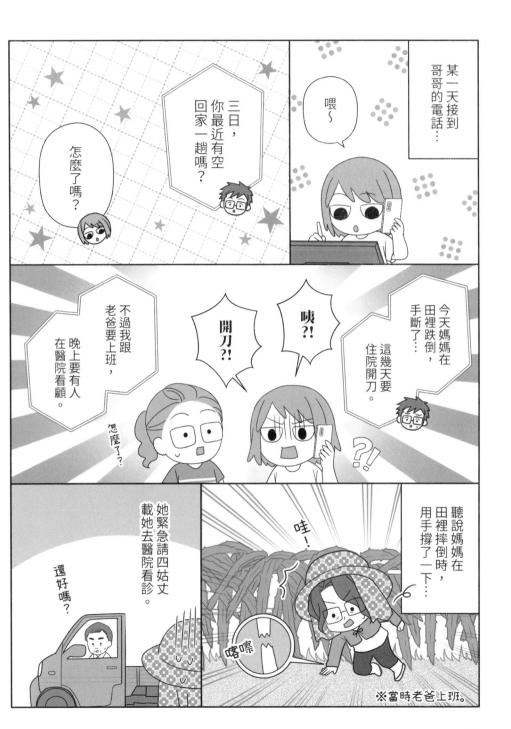

某一天接到哥哥的電話⋯

喂～

三日，你最近有空回家一趟嗎？

怎麼了嗎？

今天媽媽在田裡跌倒，手斷了⋯這幾天要住院開刀。

咦?!

開刀?!

不過我要跟老爸要上班，晚上要有人在醫院看顧。

怎麼了？

聽說媽媽在田裡摔倒時，用手撐了一下⋯

哇！

喀嚓

她緊急請四姑丈載她去醫院看診。

還好嗎？

※當時老爸上班。

110

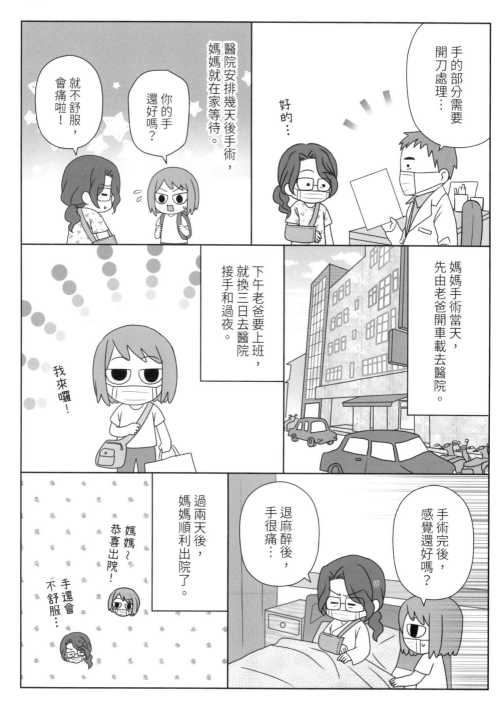

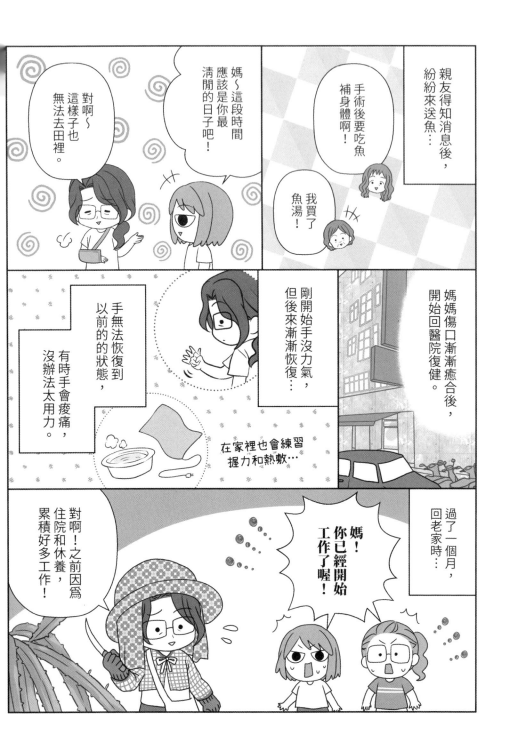

親友得知消息後，紛紛來送魚…

手術後要吃魚補身體啊！

我買了魚湯！

媽～這段時間應該是你最清閒的日子吧！

對啊～這樣子也無法去田裡。

媽媽傷口漸漸癒合後，開始回醫院復健。

剛開始手沒力氣，但後來漸漸恢復…

手無法恢復到以前的的狀態，有時手會痠痛，沒辦法太用力。

在家裡也會練習握力和熱敷…

過了一個月，回老家時…

媽！你已經開始工作了喔！

對啊！之前因為住院和休養，累積好多工作！

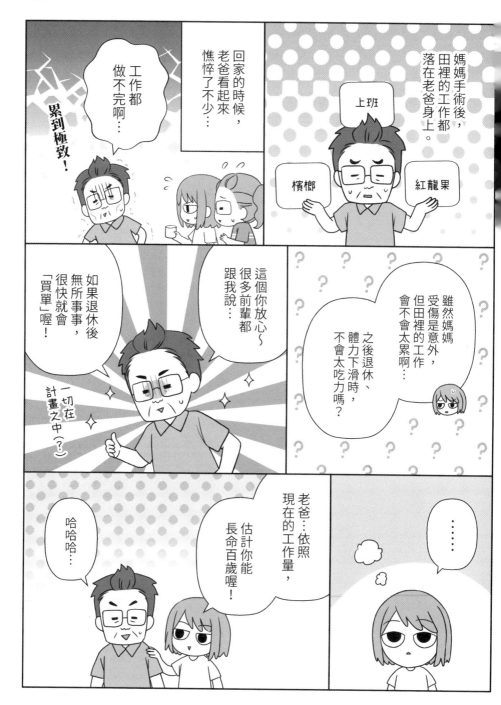

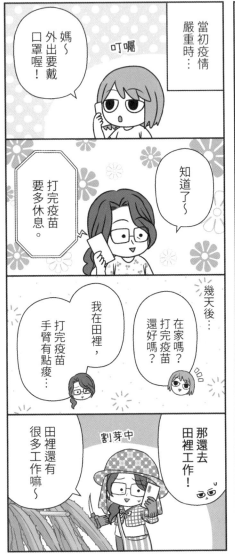

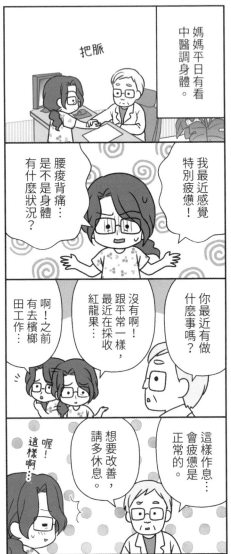

114

4章

農農風情
新風潮和土地情懷

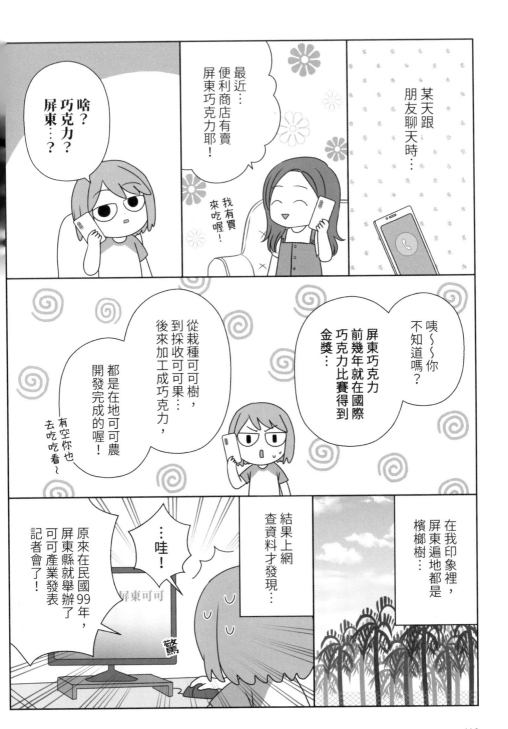

某天跟朋友聊天時…

最近…便利商店有賣屏東巧克力耶!

我有買來吃喔!

啥?巧克力?屏東…?

咦~~你不知道嗎?屏東巧克力前幾年就在國際巧克力比賽得到金獎…

從栽種可可樹,到採收可可果…後來加工成巧克力,都是在地可可農開發完成的喔!

有空你也去吃吃看~

在我印象裡,屏東遍地都是檳榔樹…

結果上網查資料才發現…

原來在民國99年,屏東縣就舉辦了可可產業發表記者會了!

…哇!

屏東可可

驚

116

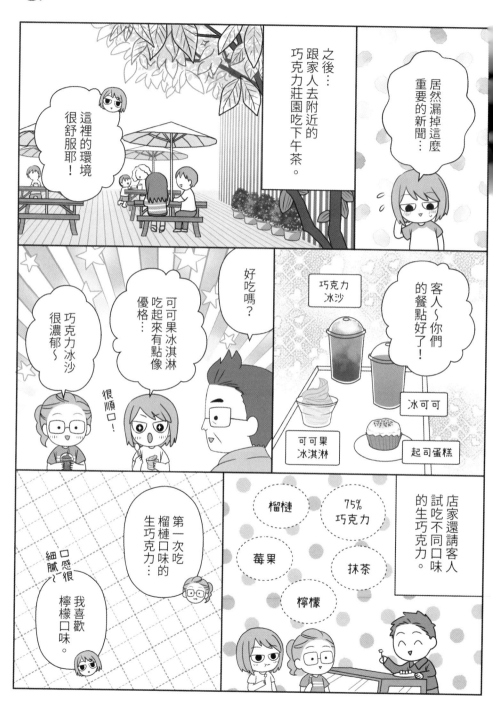

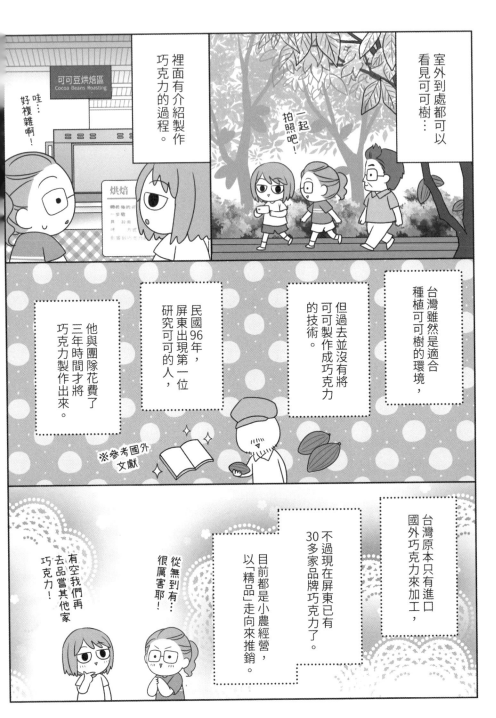

室外到處都可以看見可可樹…

一起拍照吧!

裡面有介紹製作巧克力的過程。

可可豆烘焙區
Cocoa Beans Roasting

烘焙

哇…好複雜啊!

台灣雖然是適合種植可可樹的環境,

但過去並沒有將可可製作成巧克力的技術。

民國96年,屏東出現第一位研究可可的人,

他與團隊花費了三年時間才將巧克力製作出來。

※參考國外文獻

台灣原本只有進口國外巧克力來加工,

不過現在屏東已有30多家品牌巧克力了。

目前都是小農經營,以「精品」走向來推銷。

從無到有…很厲害耶!

有空我們再去品嘗其他家巧克力!

118

榴槤生巧克力

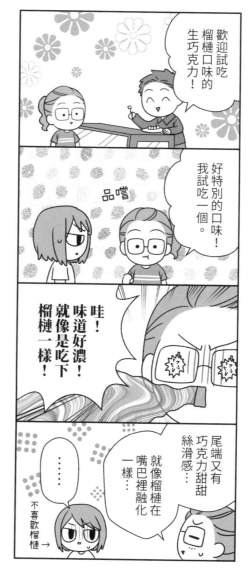

歡迎試吃榴槤口味的生巧克力!

好特別的口味!我試吃一個。

品嚐

哇!味道好濃!就像是吃下榴槤一樣!

尾端又有巧克力甜甜絲滑感⋯⋯

就像榴槤在嘴巴裡融化一樣⋯⋯

⋯⋯⋯⋯

←不喜歡榴槤

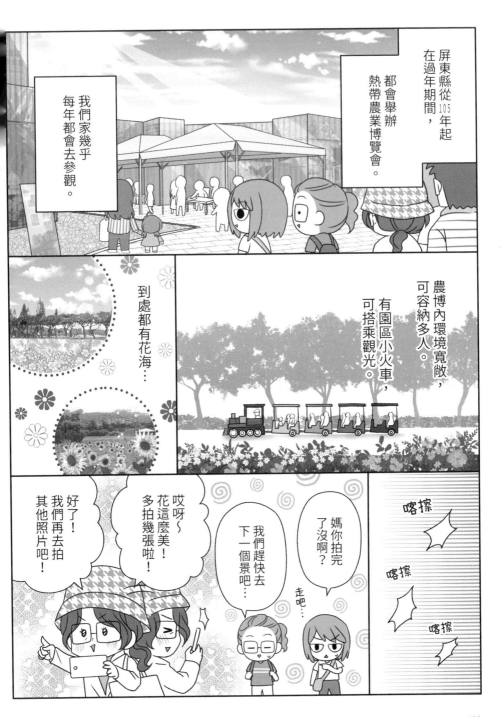

屏東縣從105年起，在過年期間，都會舉辦熱帶農業博覽會。

我們家幾乎每年都會去參觀。

農博內環境寬敞，可容納多人。有園區小火車，可搭乘觀光。

到處都有花海…

好了！我們再去拍其他照片吧！

哎呀～花這麼美！多拍幾張啦！

我們趕快去下一個景吧…

媽你拍完了沒啊？

走吧…

喀擦

喀擦

喀擦

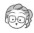

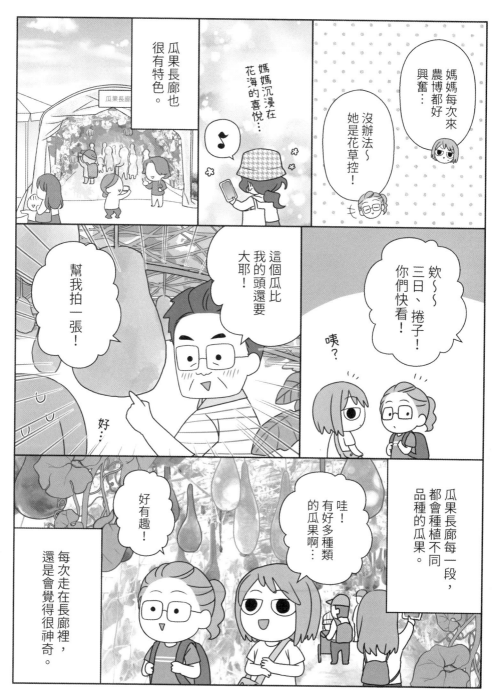

瓜果長廊也很有特色。

媽媽沉浸在花海的喜悅…

媽媽每次來農博都好興奮…

她是花草控！

沒辦法～

幫我拍一張！

這個瓜比我的頭還要大耶！

欸～～三日、捲子！你們快看！

咦？

好…

瓜果長廊每一段，都會種植不同品種的瓜果。

好有趣！

哇！有好多種類的瓜果啊…

每次走在長廊裡，還是會覺得很神奇。

農博裡面分了很多小區塊——

蘭花館/玫瑰館

好美啊！

多肉植物區（可購買）

盆栽景觀展覽

除了農業，也有關於漁業、牧業和動保的相關展覽和活動。

動保解說

觀賞用魚蝦

騎馬體驗

這邊也有很多市集可以逛耶～

逛了好久，我們去買點飲料吧！

三日、捲子，我買了喝的！

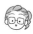

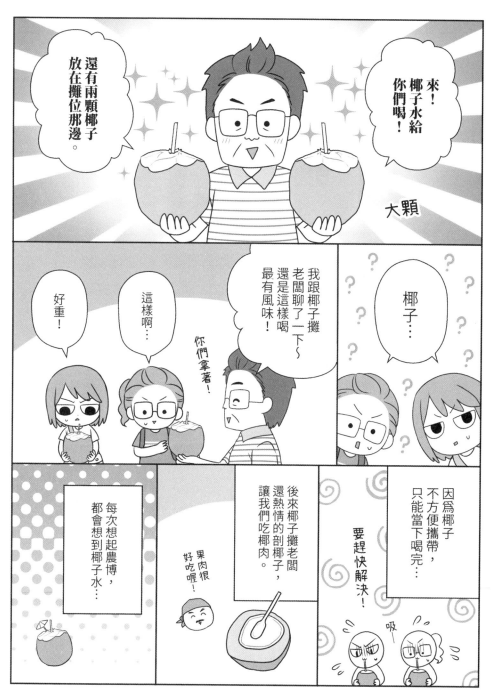

稻田彩繪也是農博一大亮點，每年的主題都不一樣。

哇～～實際看到還是覺得很驚艷耶！

稻田彩繪是由五種顏色的國產彩稻來呈現。

插秧和藝術的完美結合！

現在是在新建的建築大樓裡。

可搭乘電梯，很方便喔！

以前觀賞的地方是在貨櫃屋搭建的平台，

這次爸媽在逛農博時，買了一把修剪紅龍果的剪刀。

剛好舊的壞掉了…

農博真是實用又好逛的景點啊！

124

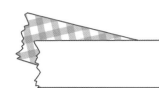

白馬王子（？）

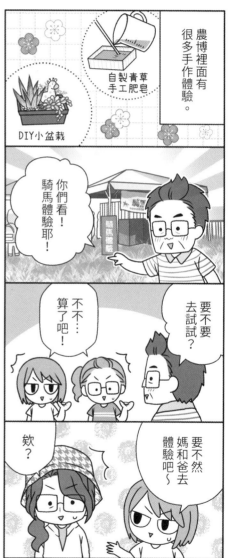

農博裡面有很多手作體驗。

自製青草手工肥皂

DIY小盆栽

你們看！騎馬體驗耶！

騎馬體驗

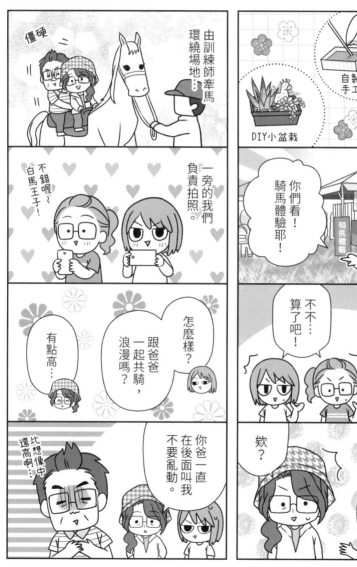

僵硬

由訓練師牽馬環繞場地…

不錯喔～白馬王子！

一旁的我們負責拍照。

怎麼樣？跟爸爸一起共騎，浪漫嗎？

有點高…

你爸一直在後面叫我不要亂動。

還比想像中高啊…

要不要去試試？

不不…算了吧！

要不然媽和爸去體驗吧～

欸？

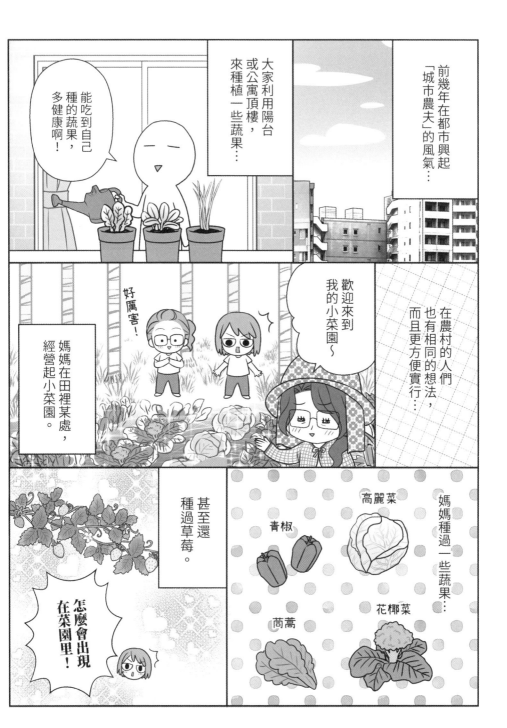

前幾年在都市興起「城市農夫」的風氣…

大家利用陽台或公寓頂樓，來種植一些蔬果…

能吃到自己種的蔬果，多健康啊！

在農村的人們也有相同的想法，而且更方便實行…

歡迎來到我的小菜園～

好厲害！

媽媽在田裡某處，經營起小菜園。

媽媽種過一些蔬果…

高麗菜

青椒

茼蒿

花椰菜

甚至還種過草莓。

怎麼會出現在菜園里！

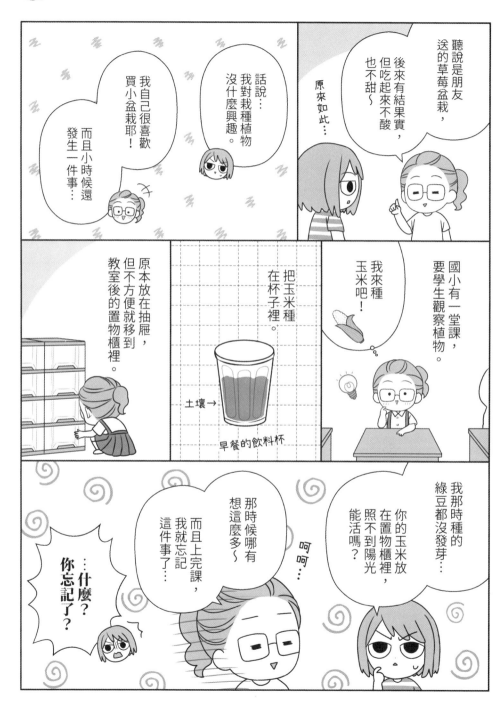

聽說是朋友送的草莓盆栽，後來有結果實，但吃起來不酸也不甜～

原來如此…

話說…我對栽種植物沒什麼興趣。

我自己很喜歡買小盆栽耶！而且小時候還發生一件事…

國小有一堂課，要學生觀察植物。

我來種玉米吧！

把玉米種在杯子裡。

土壤→

早餐的飲料杯

原本放在抽屜，但不方便就移到教室後的置物櫃裡。

我那時種的綠豆都沒發芽…

你的玉米放在置物櫃裡，照不到陽光能活嗎？

呵呵…

那時候哪有想這麼多～

而且上完課，我就忘記這件事了…

…什麼？你忘記了？

127

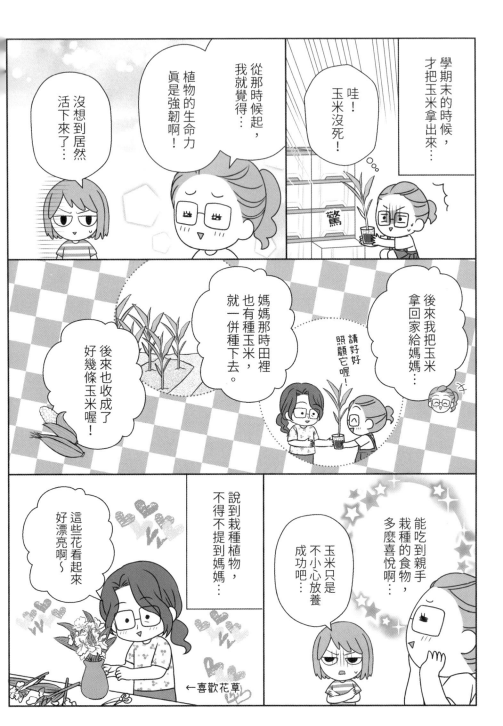

128

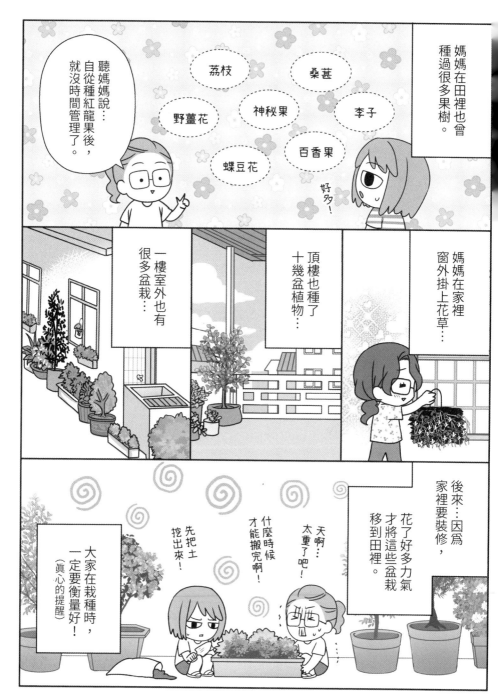

媽媽在田裡也曾種過很多果樹。

聽媽媽說：自從種紅龍果後，就沒時間管理了。

荔枝

桑葚

野薑花

神秘果

李子

蝶豆花

百香果

好多！

媽媽在家裡窗外掛上花草…

頂樓也種了十幾盆植物…

一樓室外也有很多盆栽…

後來…因為家裡要裝修，花了好多力氣才將這些盆栽移到田裡。

天啊…太重了吧！

什麼時候才能搬完啊！

先把土挖出來！

大家在栽種時，一定要衡量好！
（真心的提醒）

129

媽媽與野薑花

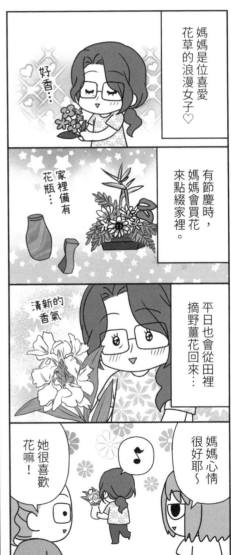

媽媽是位喜愛花草的浪漫女子♡

好香…

有節慶時，媽媽會買花來點綴家裡。

家裡備有花瓶…

平日也會從田裡摘野薑花回來…

清新的香氣

媽媽心情很好耶～

她很喜歡花嘛！

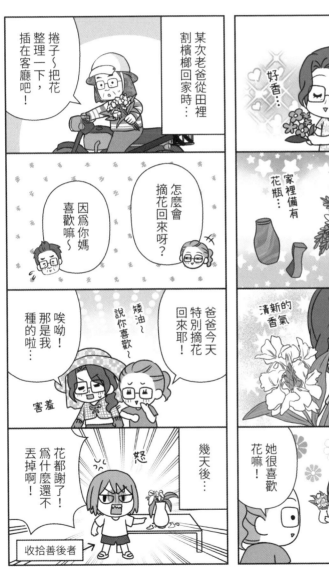

某次老爸從田裡割檳榔回家時…

捲子～把花整理一下，插在客廳吧！

怎麼會摘花回來呀？

因為你媽喜歡嘛～

爸爸今天特別摘花回來耶！

矮油～說你喜歡～

唉呦！那是我種的啦…

害羞

幾天後…

怒

花都謝了！為什麼還不丟掉啊！

收拾善後者→

130

我家門前有蔬果

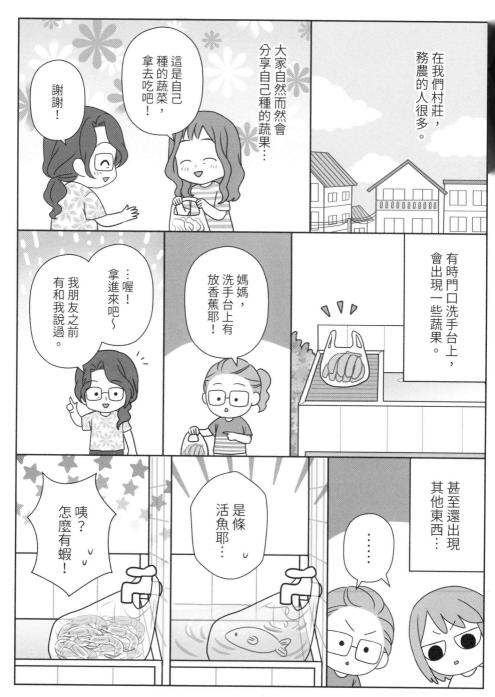

131

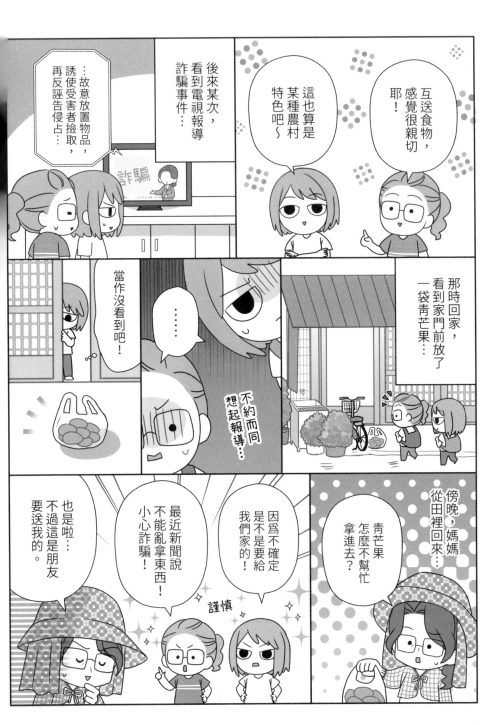

132

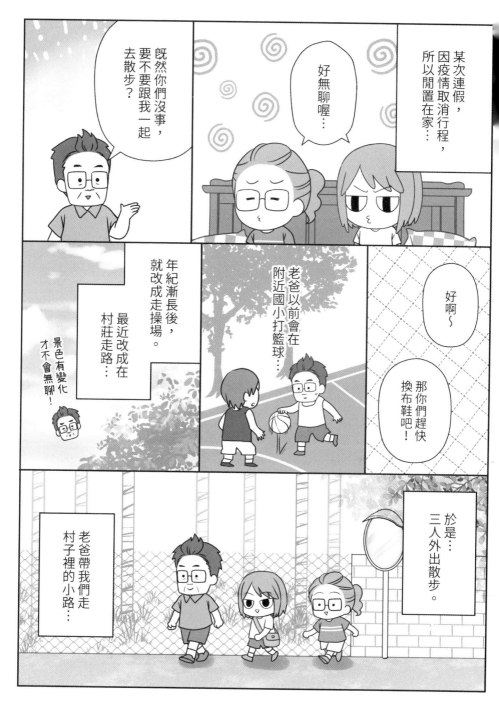

某次連假，因疫情取消行程，所以閒置在家…

好無聊喔…

既然你們沒事，要不要跟我一起去散步？

老爸以前會在附近國小打籃球…

年紀漸長後，就改成走操場。

最近改成在村莊走路…

景色有變化才不會無聊！

好啊～

那你們趕快換布鞋吧！

於是…三人外出散步。

老爸帶我們走村子裡的小路…

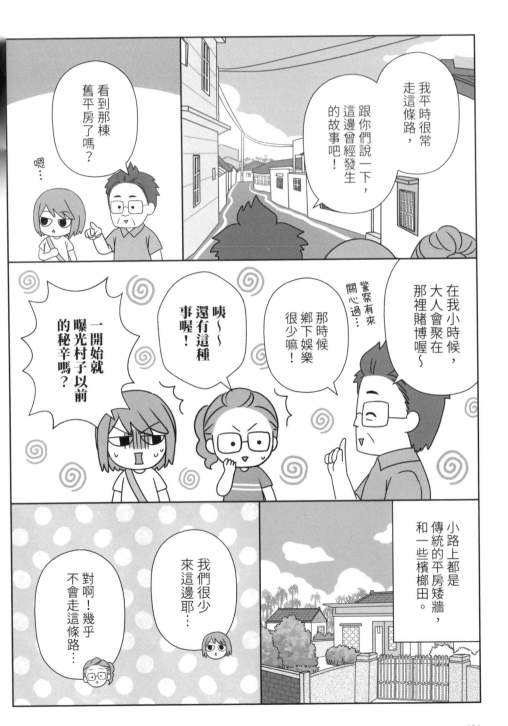

看到那棟舊平房了嗎?

嗯...

我平時很常走這條路,跟你們說一下,這邊曾經發生的故事吧!

一開始就曝光村子以前的秘辛嗎?

咦~還有這種事喔!

那時候鄉下娛樂很少嘛!

警察有來關心過...

在我小時候,大人會聚在那裡賭博喔~

對啊!幾乎不會走這條路...

我們很少來這邊耶...

小路上都是傳統的平房矮牆,和一些檳榔田。

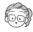

這是鄰居伯母的老家喔!

前面有一個姑丈的田…

這邊是舅公的檳榔田。

老爸~你好厲害!知道這麼多事情。

當然!我可是在這村子長大的。

我們也在這裡長大…

不過知道的事情很少。

老爸說,小時候放學回家沒事做,就會跑到外面玩,到處轉轉…

也許因為這樣的關係,對村子很熟悉。

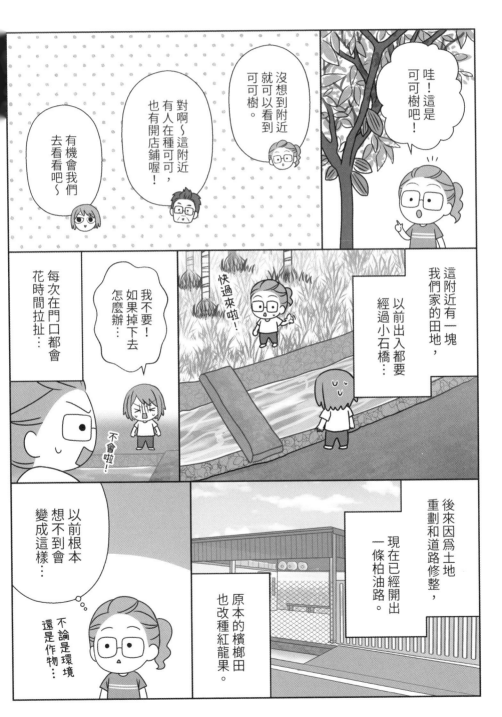

哇！這是可可樹吧！

沒想到附近就可以看到可可樹。

對啊～這附近有人在種可可，也有開店鋪喔！

有機會我們去看看吧～

這附近有一塊我們家的田地，以前出入都要經過小石橋…

快過來啦！

我不要！如果掉下去怎麼辦…

不會啦！

每次在門口都會花時間拉扯…

後來因為土地重劃和道路修整，現在已經開出一條柏油路。

原本的檳榔田也改種紅龍果。

以前根本想不到會變成這樣…

不論是環境還是作物…

136

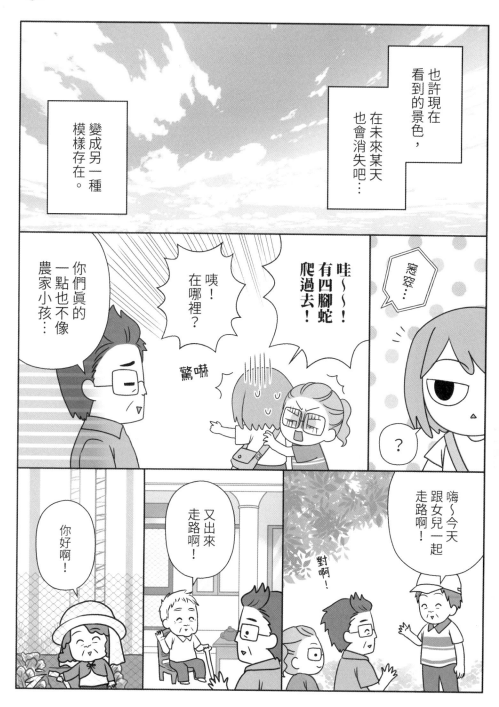

138

作者碎碎念

終於完成這本書了！
好開心！(灑花)

畫這本書，
原本只是想說一些
田裡發生的有趣故事。
開始創作時，
才發現我們對「農業」瞭解甚少，
所以遇到了很多問題。

每個不同的主題篇章，
都像一個新的報告。
即使網路上有很多相關資料，
但與實際看到的還是有點不同…
所以常常苦惱。

父母習以為常的作農方式，
其實有很多背景知識啊！
作農真的不簡單！(汗)

努力研讀…

140

剛開始跟父母和親友說，要繪製有關農業的圖文書，需要詢問相關問題，結果他們紛紛表示：

「你們可以問啦～不過我們不是很專業喔！」

明明都是務農多年的人了⋯看到他們這樣的反應，讓我們很驚訝。

於是跟他們說：

「放心啦！我們也不是要畫一個專業介紹農業的圖文書。」

彼此似乎都鬆了一口氣⋯(笑)

在採訪時，可以聽到許多長輩分享的實際經驗，雖然他們一再強調：

「這只是我們的做法，不一定是最好的方法。」

什麼！？
你們不是都務農二十幾年了嗎？

我們做法不是很專業喔！

※現在也有人用科技方式來管理作物。

在繪製的過程，
時常詢問父母一堆問題：
「這件事是何時發生的？」
「那時還發生什麼事呢？」
諸如此類的發問。
他們有時忘了，答不上來，
還是會被瘋狂追問。

後來書中有一段媽媽手受傷，
三日陪她住院的情節。
三日回顧時卻一片空白，
只想起自己在醫院睡得很好。
…才發現先前那些
舉動有點強人所難呢。（笑）

為了創作這本書，
我們近期常常跑去田裡，
連媽媽都說：
「第一次看你們這麼
積極去田裡幫忙…」

!!?

欸欸～～
你認真想啦！

我真的一點
印象都沒有耶…

最後⋯

感謝我們的家人和親友！
因為他們的幫助，
才能順利完成這本書。

也謝謝閱讀這本書的讀者！

這本書講述我們在農村的經歷，
還有過去的童年回憶，
也描寫了農村一點一滴
改變的新風貌。

這些都是站在自身角度去訴說，
可能沒辦法那麼全面和成熟⋯

但如果您在閱讀時，
可以感到樂趣⋯

那真的是件很棒的事！

三日捲子

Thank you ♥ 2023.03

不悠哉的農村日記

作　　者　三日捲子

封面設計　三日捲子

封面插畫　三日捲子

專案主編　李婕

發 行 人　張輝潭

出版發行　白象文化事業有限公司

　　　　　412台中市大里區科技路1號8樓之2（台中軟體園區）

　　　　　出版專線：（04）2496-5995　　傳真：（04）2496-9901

　　　　　401台中市東區和平街228巷44號（經銷部）

　　　　　購書專線：（04）2220-8589　　傳真：（04）2220-8505

出版編印　林榮威、陳逸儒、黃麗穎、水邊、陳婉婷、李婕

設計創意　張禮南、何佳諳

經紀企劃　張輝潭、徐錦淳

經銷推廣　李莉吟、莊博亞、劉育姍、林政泓

行銷宣傳　黃姿虹、沈若瑜

營運管理　林金郎、曾千熏

印　　刷　基盛印刷工場

初版一刷　2023 年 6 月

I S B N　978-626-364-027-6

定　　價　320 元